美術家傳記叢書 ▍歷史・榮光・名作系列

郭柏川

〈鳳凰城——台南一景〉

黃才郎 著

臺南市政府　臺南市美術館籌備委員會 ▍策劃

藝術家 出版社 ▍執行編輯

序

臺南是臺灣最早倡議設立美術館的城市。早在一九六〇年代，「南美會」創始人、知名畫家郭柏川教授等藝術前輩，就曾為臺南籌設美術館大力奔走呼籲，惜未竟事功。回顧以往，臺南保有歷史文化資產全臺最豐，不僅史前時代已現人跡，歷經西拉雅文明、荷鄭爭雄，乃至長期的漢人開臺首府角色，都使臺南人文薈萃、菁英輩出，從而也積累了深厚的歷史文化底蘊。數百年來，府城及大南瀛地區文人雅士雲集，文藝風氣鼎盛不在話下，也無怪乎有識之士對文化首都多所盼望，請設美術館建言也歷時不絕。

二〇一一年，臺南縣市以文化首都之名合併升格為直轄市，展開歷史新頁。清德有幸在這個歷史關鍵時刻，擔任臺南直轄市第一任市長，也無時無刻不思發揚臺南傳統歷史光榮、建構臺灣第一流文化首都。臺南市立美術館的籌設工作，不僅是升格後的臺南市最重要的文化工程，美術館一旦設立，也將會是本市的重要文化標竿以及市民生活美學的重要里程碑。

雖然美術館目前還在籌備階段，但在全體籌備委員的精心擘劃及文化局同仁的共同努力下，目前已積極展開館舍籌建、作品典藏等基礎工作，更率先推出「歷史·榮光·名作」系列叢書，邀請國內知名藝術史家執筆，介紹本市歷來知名藝術家。透過這些藝術家的知名作品，我們也將瞥見深藏其中作為文化首府的不朽榮光。

感謝所有為這套叢書付出心力的朋友們，也期待這套叢書的陸續出版，能讓更多的國人同胞及市民朋友，認識到臺灣歷史進程中許多動人心弦的藝術結晶，本人也相信這些前輩的心路歷程及創作點滴，都將成為下一代藝術家青出於藍的堅實基石。

臺南市市長 賴清德

目 錄 CONTENTS
歷史・榮光・名作系列

I ●

郭柏川名作分析
〈鳳凰城──台南一景〉

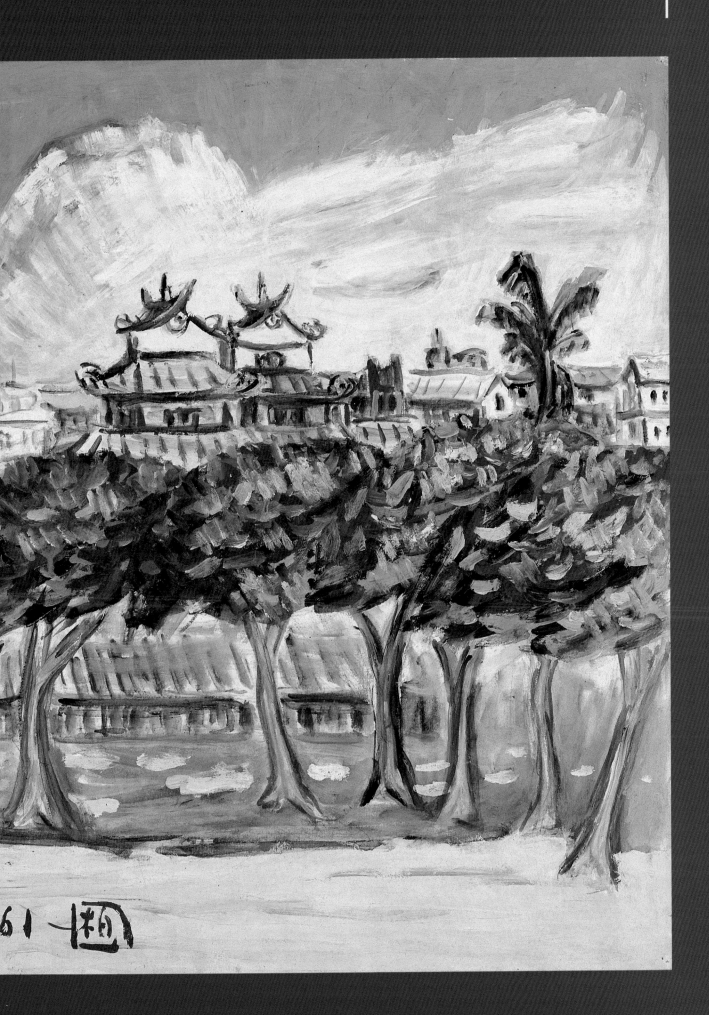

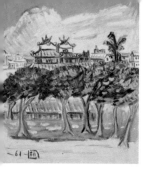

鳳凰木曾是台南市行道樹的主要樹種，大街小巷、公園、學校和公務宿舍園區及一般民宅前處處可見鳳凰木。每到花季，正逢盛夏，同時也是大中小學生驪歌齊唱的畢業季節。紅艷欲滴、清翠碧綠，紅花綠葉相互映照，簇密叢集的鳳凰木遍地花華綻放，更是早年台南府城市容景觀的特色，鳳凰城美譽名聞遐邇。

府城台南是郭柏川的出生地，是戰後他回歸的家園，更是他持續藝術創作的沃土，也是他與畫友共同發起台南美術研究會繁花滋榮的根據地。懷報鳳凰城的溫熱熾情，郭柏川有著深刻的情愫，畫寫台南留給我們無盡的豐藏。

〈鳳凰城──台南一景〉作於一九七二年，郭柏川取材火紅的鳳凰樹

郭柏川　鳳凰城──台南一景（局部）

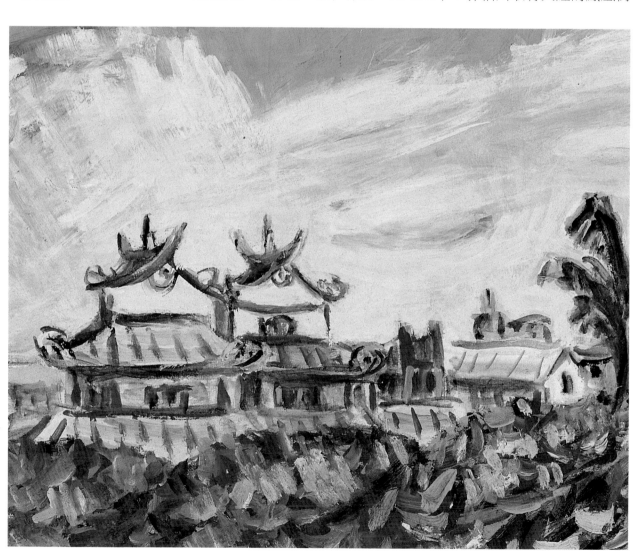

叢，遠眺台南地標赤崁樓。赤崁樓原由治台荷蘭人於一六五三年所建，原稱「普羅民遮城」，為當時的行政中心。西元一六六一年鄭成功驅逐荷蘭人後改為「承天府」。清康熙時由於天災戰亂，赤崁樓除城垣外皆已崩頹。光緒五年，在舊址地基上修建文昌閣、海神廟及蓬壺書院；日治時期曾將赤崁樓改為陸軍衛戍醫院，至一九三五年赤崁樓被指定為重要史蹟；光復後幾經整修，遂成今日規模。赤崁樓在歷史上一直是行政中心的象徵，清代「赤崁夕照」乃是台灣

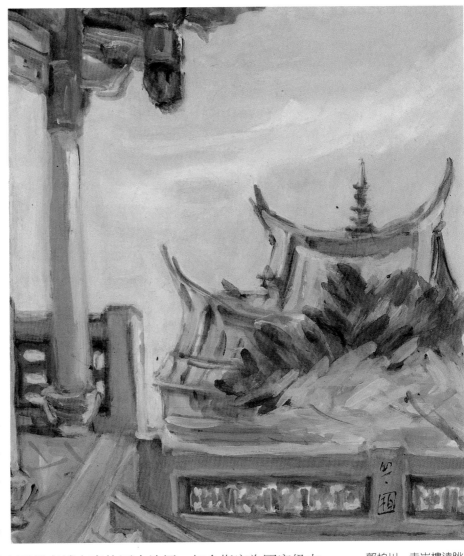

郭柏川　赤崁樓遠眺
1952年　宣紙、油彩
32.5×27cm
郭柏川家屬捐贈
國立台灣美術館收藏

有名的八景之一；光復以來更是府城台南的歷史地標，如今指定為國家級古蹟。

　　台南赤崁樓名勝古蹟屢經整修，雖已無復原來樣貌，但在一定保護下還留有開放的空間，建築物明顯未受遮蔽。由於赤崁樓位於亞熱帶氣候的南台灣，在出太陽的日子，不管冬夏都令人印象深刻。儘管現存傳統建築樣式是清光緒年間所翻修，已不再留有荷人據台所築造的「普羅民遮城」痕跡，因襲成習，赤崁樓已成為台南的象徵意象。

　　郭柏川約每十年就有以赤崁樓為主的作品發表。也許是一項巧合，郭柏川在一九五二年成立「南美會—台南美術研究會」，此後每十週年總有以赤崁樓為主題的作品。如：一九五二年〈赤崁樓（一）〉、〈赤崁樓（二）〉、

〈赤崁樓遠眺〉、一九六二年〈赤崁樓〉、一九六三年〈赤崁樓〉、一九六四年〈赤崁樓〉、一九六八年〈赤崁樓〉、一九七二年〈鳳凰城──台南一景〉等。

　　〈鳳凰城──台南一景〉乙作完成於郭柏川晚年。七十二歲的郭柏川以台南的自然景緻與人文歷史建築，在畫面上適度的調和，畫中文昌閣和海神廟兩座醒目的傳統宮廟建築緊鄰並列，矗立於開闊的天際線間，濃密盛放的火紅鳳凰花為前景；緊密的短筆觸蘊含畫家堅實強烈帶勁的力道，整幅畫以前景亮麗陽光灑滿一地空白，鳳凰木林、琉璃欄杆與艷陽高照下的赤崁樓、椰子樹和遠及雲際的街屋及至雲端的浮雲與湛藍的青空各呈帶狀平行，形成疊置的帶狀間隔，即連樹幹也作冷暖色區分；如此一來，被鳳凰木所截斷一分為二的樹蔭與充分受光的屋頂，各自發揮明暗不同亮度的對比間隔，益增屏障似的橫帶重疊特性，與直立式畫幅形成強烈的水平帶狀構圖，是郭柏

郭柏川　赤崁樓
1952年　宣紙、油彩
33×33cm　私人收藏

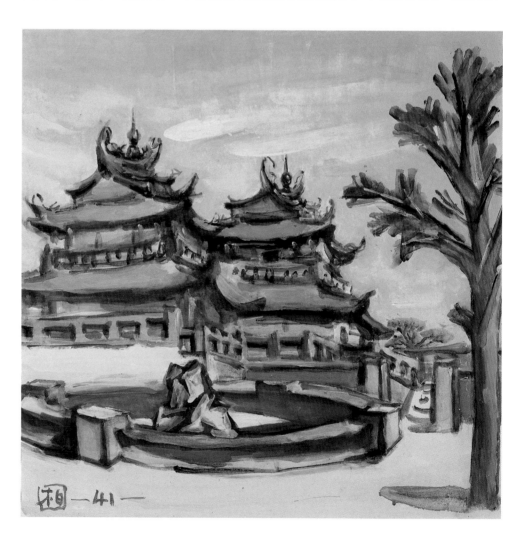

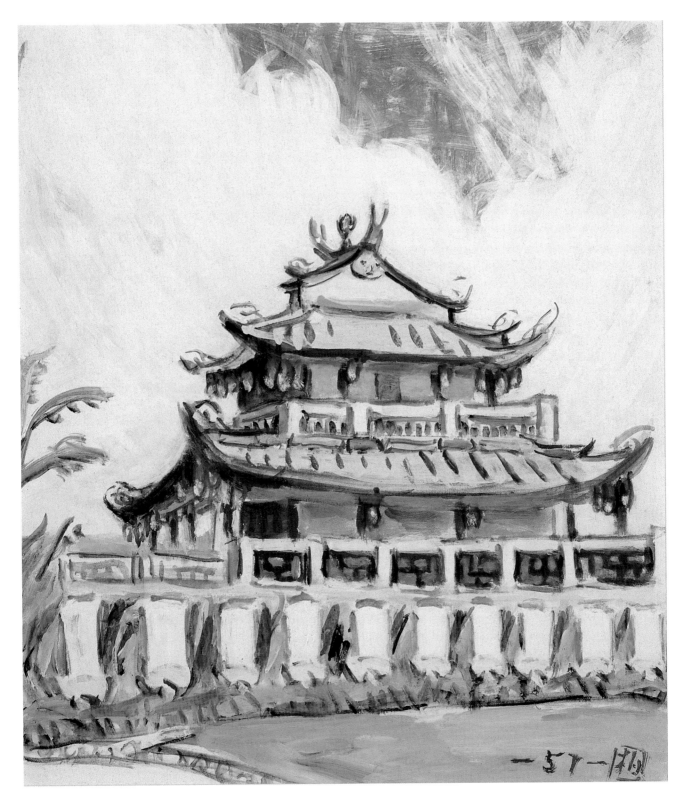

川畫作中一如早年〈北京故宮〉皇城系列作品，少見的象徵性。就〈鳳凰城——台南一景〉乙作而言，成就了艷紅如火，直射的陽光，燦爛華麗，耀眼的鳳凰城精神意象。畫中樹蔭在帶狀濃蔭中，粉青與淡紫的空隙中只覺清風徐來的消暑；屋頂迎著亮麗的夏日艷陽，天空雲端的劈掃筆觸更見大器、豪邁，助長壯闊氣勢的張揚，通幅散放鳳凰城莊嚴隆盛的紀念碑性格。

郭柏川　赤崁樓
1968年　宣紙、油彩
43×37.5cm　私人收藏

為藝術而藝術

　　台南赤崁樓對台南人而言有其象徵意義，特別是對郭柏川及其所發起的組織與領導的「南美會」更有不同的深意。從郭柏川旅寓北平的那段時日，他不斷以地標標的故宮皇城為對象，畫下許多莊嚴隆重的代表性作品來看，他對文化古城台南亦懷抱著高貴的自期。「南美會」一如麗日下的赤崁樓——郭柏川心中的文化紀念碑：倡導南美會的志業，精進畫藝，拔擢後進。每逢「南美展」十週年，展出赤崁樓畫作應有其深刻的意義。

　　一九四八年郭柏川返台定居，時年已四十八歲，由於早年就離開台灣，因此畫壇將他視為一個醒目突出的新人。儘管他返台後即展出過去多年的成果，卻改變不了現實的劃分，再加上他的藝術觀點與別人不盡相同，定居在淡泊無爭的台南，未與當年共創「赤島社」的畫友踩在同一陣線上。他堅信為藝術而藝術的期許，為了深刻追求自己甦醒的轉變，企求純粹美術的圓熟與完美，他專注地走向這條深邃的道路。

　　郭柏川從台灣民間吊飾的刺繡中採擷屬於自己的色彩組合；自先民寄託生活情感的廟宇壁面上及孔廟紅牆的賦色中，尋求到一份與自己風格較平順的銜接；把東方藝術氣質的內涵提煉、昇華而趨於成熟。

　　郭柏川是台灣第一代前輩畫家中獨具風格樣式

日治時代，郭柏川（中）與廖繼春（左）在赤島社展覽會合影。

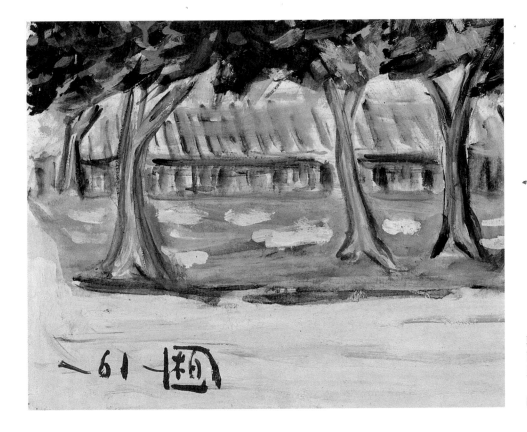

郭柏川的〈鳳凰城——台
南一景〉（局部）中，可
見他以單一顏色作底的
「留白」意趣，以及近似
圖章的簽名。

的藝術家，他是藝術推動者、優秀的教師，更是成功的藝術家。一九四三年
的宣紙上創作油畫，捨形取意，妙造自然，別賦新色的成就，成為台灣畫壇
的獨特樣式之一。在繪畫題材上，郭柏川一生所努力的並非浪漫的人文情
結，更不曾以文學情緒為冒險，他是站在一個單純而深入的繪畫本位上追求
畫面的完美。

　　從純粹繪畫的意念來看，郭柏川結合了博大精深的中國繪畫精神與西洋
的表現手法，拓展一個新而開闊的方向，畫面以單一顏色當作底色的留白意
趣的「白」，居高俯視，使簡約化的主題之外，也保留了更多參與空間給觀
賞者。最顯著的現象可由他的水果、魚鮮等的靜物作品裡察覺。郭柏川獨特
的簽名，隨主題的裝置而呈現；他對陰影的處理隨心所欲，在在都視畫面構
成而調整。

　　檢視郭柏川畫面上高視點、留白、近似圖章的簽名等趣味，都為他所企
圖掌握的傳統藝術精義，留下複雜而微妙的意涵。最顯著的痕跡，莫過於郭
柏川的畫中，往往留下規範物體位置輪廓的起稿用的鉛筆線，與畫面中為有
所強調而表現的書法性線條並存，但不完全重疊。由此可見郭柏川這具有重
大意義的線條使用，是複雜且別具深意的。他直接以線條作為美的元素，一
如書法的美感，呈現東方傳統繪畫抽象的線條之美。這種樣式披露著東方民
族對線條的審美蘊藏，清澈精純的強烈色質中展現出渾厚華滋的獨特風格。

Ⅱ.
東西合璧的實踐者
郭柏川的生平與評價

郭柏川的一生和他所努力的藝術表現，並不是浪漫的人文敍述情節，他站在一個單純而深入的繪畫本位上，追求畫面意志的完成與完美；專注嘗試東西方藝術的融合。郭柏川成功地由油畫書寫建立具東方藝術氣質的繪畫風格。

▌生平

郭柏川字少松，一九〇一年七月二十一日生於台南市打棕街（今之海安路）。早年這一帶因位處海口的地理特性，居民大都以製造棕索供帆輪航海使用為業。祖父郭進城在此經營棕索工廠，父親郭輔仁在他出生甫滿兩個月時因急病撒手人寰，郭

郭柏川七十歲生日時攝於寓所門前

柏川由母親王赤娘守節撫養長大。

郭柏川年少時，玩伴多來自棕索製造場工人及趕馬車人的孩子，養成耿介直爽的性格。幼年曾入私塾研習漢文，民國前一年就讀台南第二公學校（今立人國小），畢業後在大商行當店員；十五歲考入台北國語學校師範本部（1902年改稱台北師範學校），一九二一年二十一歲的郭柏川畢業返回台南故鄉母校任教。

▌留日時期

　　一九二六年郭柏川負笈東瀛，時年二十六歲，原擬攻讀法律，隨後改習繪畫，寄情藝術。一九二七年第一屆台展郭柏川以初學繪畫不過一、二年的新人，躋身於少數入選西畫的台籍畫家。在學中又再連續入選第三屆、第四屆台展。

　　一九二八年，進入東京美術學校西洋畫科，從岡田三郎助習油畫，三十三歲畢業（1928年至1933年）。

　　留日期間，雖然生活壓力很大，並不曾使他的研習中斷，為了賺點生活的補貼，偶爾也為人畫肖像，描繪日本和服的腰帶、繪作盤飾。在他日後的靜

郭柏川　私泉多摩川風景
1929年　木板、油彩
24×33cm　私人收藏

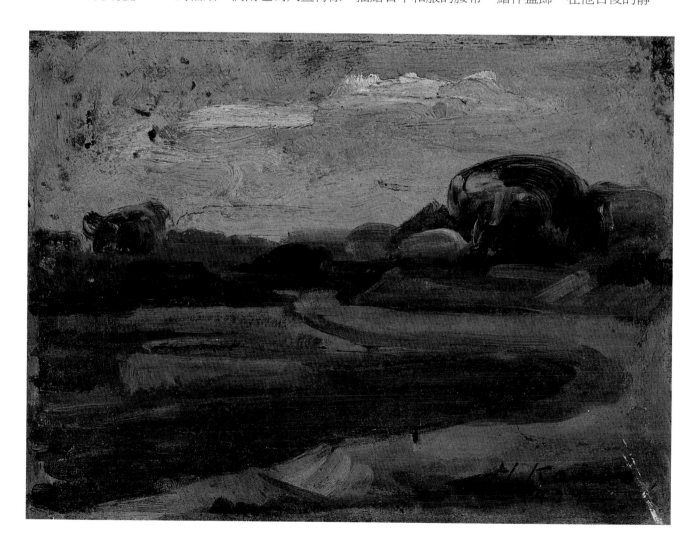

物作品中，盤碟器皿獨特動人的表現，或許與這時期做盤飾畫的體會有關。

在繪畫研習上，郭柏川表現出嚴肅、苛刻的自我要求。東京美校時代即深得岡田三郎助的指導，畢業後繼續留在日本研究素描及色彩，五年後才轉往中國大陸。[1]

1 郭柏川在一九三〇年曾以〈杭州風景〉入選第四屆台灣美術展覽會，因此在學生時代應該曾前往大陸寫生。

北平生涯

羈旅故都北平十二年是郭柏川繪畫生涯中最重要的轉捩點。一九三七年郭柏川由日本直接前往大陸，在東北各省旅行寫生約一年後來到北平；他接受當年在師範學校教他音樂的柯姓老師建議，接下國立北平師範大學和國立

郭柏川二十八歲時在日本東京上野美術學校時所攝

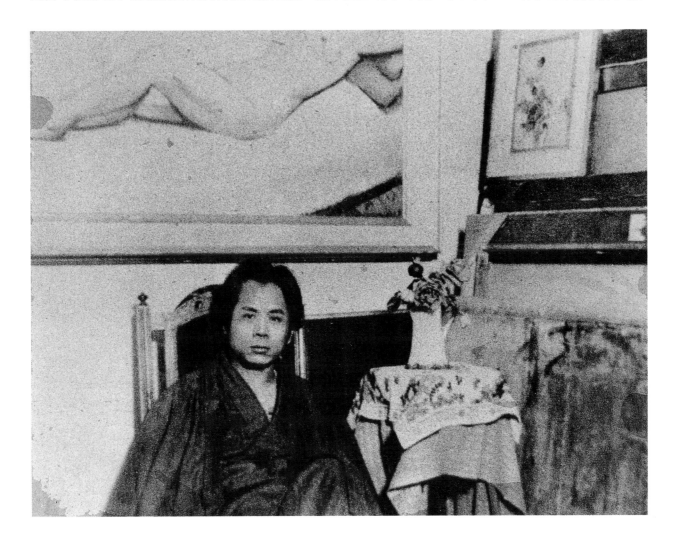

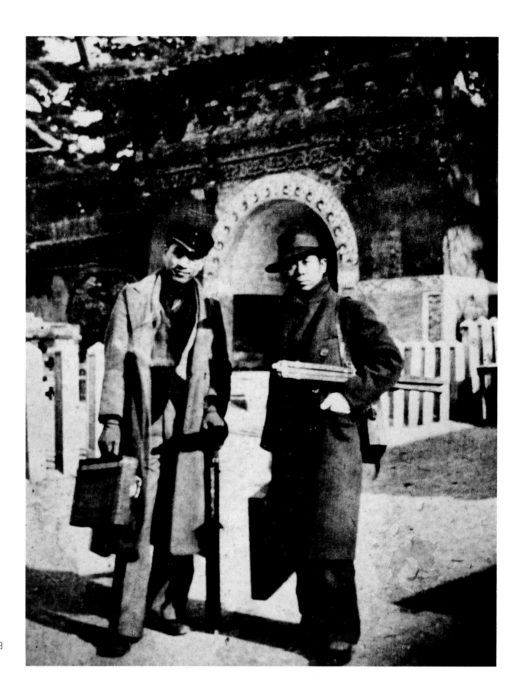

郭柏川（右）於1937年由
日本赴哈爾濱寫生時所攝

北平藝專教職；後又應京華藝術學校校長邱石冥力邀，教授西畫並兼訓導主任。在北平一住就是十二年。

一九四一年郭柏川在北平組織了一個「新興美術會」每年展出一次，定期在端午節舉行個展，提倡美術風氣。

故都的宏偉在郭柏川創作生涯裡造成他深刻難忘的記憶。日本藝術大師梅原龍三郎特愛中國的異國風物，曾以日本「和紙」作畫；數度到北平旅遊

寫生（1939年至1943年間），都是由郭柏川擔任嚮導，相交論畫。梅原的藝術令他傾心，又因如此親近的交往，在藝術上的影響是極為自然的。旅居北平，郭柏川對皇城故都自有一番新的觀察，他以短筆觸作畫，探詢畫布及紙上乃至於傳統書畫「宣紙」，創作油彩的風格於焉成形。

郭柏川生前曾對筆者談及：

梅原先生作畫不喜歡別人打擾。他到北平來也畫得很勤，每逢到旅館接他時，在他作畫尚未告一段落的等待時間，便利用室內鏡中的反映，觀摩大師的製作 …。

在北平時，郭柏川曾與當代名畫家和收藏家交遊，尤與黃賓虹相交甚篤。[2] 這期間受到中國繪畫精神意象的衝擊，因此表達東方精神的內涵成為其

2 郭夫人朱婉華所寫《柏川與我》（頁77），談及黃賓虹為郭柏川所畫〈春風化雨圖〉；又於頁79，詳細描述民國三十四年與黃賓虹及學生，共同慶祝日本投降的聚餐。又由黃賓虹託黃忠誠帶給郭柏川的信函，關切其健康狀況並略述自己作畫近況，且附畫作致送的情況；以及黃賓虹為郭柏川畫展所作題贊。兩人相知與往來應具相當之交情。

[左圖]
梅原龍三郎　竹窗裸婦
1935年　90.8×72.5cm
大原美術館藏

[右圖]
郭柏川　北平風景
1943年　宣紙、油彩
38×28cm　私人收藏

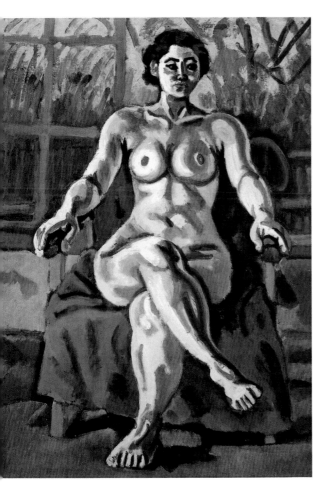

[左圖]
黃賓虹　設色山水（局部）
91×32cm

[右上圖]
1939年，郭柏川（前排右
一）在北平中山公園來今
雨軒舉行第一次個展。

[右下圖]
郭柏川（後排左）旅居北
平時期與京華美術學校學
生合影

所肯定追求的方向。

　　北平十二年，郭柏川貢獻其所學，造就不少學生；北平還報於他的是再創造的契機。同時代的台灣畫家有機會如他深入其中，寓居北平，刻意接觸中國文化的源遠流長者不多。回顧此種際遇，冥冥中也似乎是成就郭柏川藝術中最巧妙的安排。

　　一九四七年一場黑熱病差點奪走郭柏川的生命，病癒後醫生建議他易地

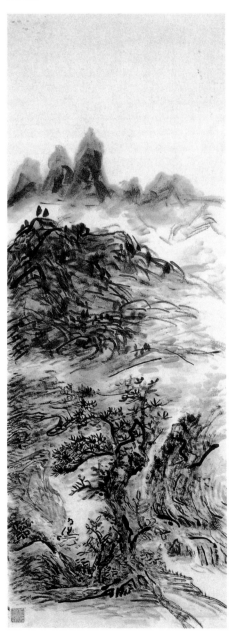

療養；此時台灣已光復，郭柏川倦鳥思返，遂決定返台定居。

1952年，郭柏川在成功大學宿舍的畫室作畫時留影。

從北平回到台南

　　一九四八年九月郭柏川從天津搭乘美信輪返台，暫留台北，同年郭柏川並作環島旅行寫生。

　　一九五〇年成功大學建築系主任朱尊誼（前國立台灣藝術專科學校校長）五次力邀郭先生出任建築系美術方面課程教授。身為台南人應為台南貢獻一己力量的意識驅使下，郭柏川再度擔負起培育青年的工作，投入建築系

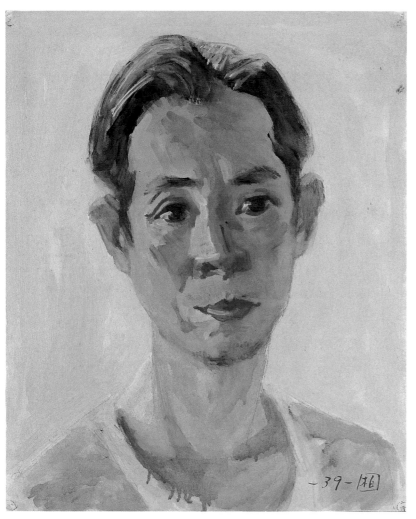

執教達二十餘年。教書之餘，更開創台南美術研究會，領導會務，獎掖後進，扎根家鄉台南。期間幾次工作機會需要離開台南，郭柏川不改其志，一一婉拒，長居台南。

建立南美會

　　台灣光復前後，由於政治、經濟重心都在北部，文化活動免不了以台北為主。以畫壇民間團體活動而言，「台陽展」就是一面鮮明耀眼的大旗；反觀曾是文化古城的台南就顯得較為靜默。郭柏川回到台南即有意打破多年的沉寂。

　　一九五二年初郭柏川集合曾添福、張常華、呂振益、謝國鏞、趙雅祐、沈哲哉、張炳堂、黃永安等人發起組織一個純粹美術研究團體。同

[上圖]
郭柏川　著汗衫自畫像　1950年
宣紙、油彩　43.5×36cm
畫家家族收藏

[下圖]
1952年，台南美術研究會成立時，郭柏川（前排中）擔任會長與會員合影。

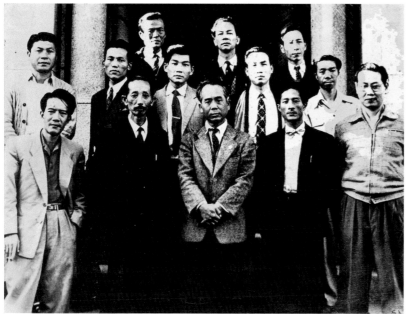

年六月十四日在台南市民生路醫師公會禮堂成立「台南美術研究會」（簡稱南美會），由律師謝碧連擬定章程向台南市政府登記，公推郭柏川為南美會會長。初創時僅有西畫部，一九五三年二月第一屆展出時即增設雕塑和攝影（1954年增設國畫部，1961年增設工藝部）並於同年三月創設美術研究所，具體培植美術後進。研究所最初設在安平路，郭柏川每星期義務前往研究所兩次，除了教導有志美術的學員外，獎勵年輕會員更是不遺餘力。後來研究所因開銷大，維持不易，終告解散。郭柏川改在住處設立畫室，繼續栽培後進，為南部畫壇培育不少優秀畫家，奠定南美會堅強茁壯的根基。他二十多年來的貢獻，南美會每屆會長的榮銜都落在郭柏川身上，可見會員對他的尊敬與愛戴。

郭柏川在南美會有其嚴肅及開明的作風。他曾說：

會員入會的審查，除了以他的作品為標準外，我們尤其注重它的品格。一個藝術家成功的主要條件，在於高尚的情操與風骨。一個藝術家的作品中若不能反映他的個性與氣質，如何能稱為藝術呢？至少我們要從他的作品中看到他個人的影子。

同時他也相當尊重會員個人的風格，開朗地接納並關注會員求變、求突破的創作過程。因此南美會發展至今，才有較大的彈性，成為一個較自由、有多樣性特色的繪畫團體。

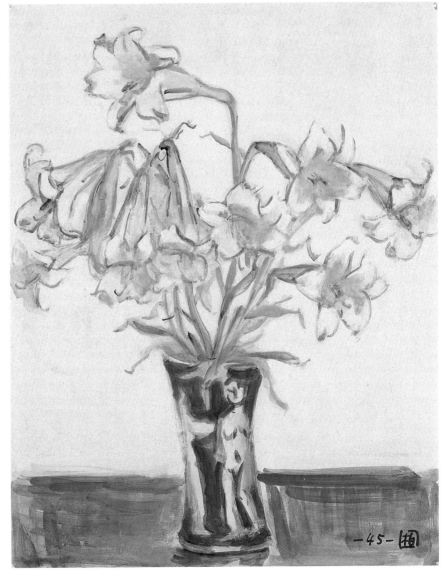

郭柏川　百合花
1956年　宣紙、油彩
56.5×44.5cm
郭柏川家屬捐贈
國立台灣美術館收藏

▎籌設美術館

　　郭柏川在有生之年曾為故鄉台南規劃一個足令台南人引以為榮的美術館計畫。一九六八年前後，郭柏川不計個人榮辱與利害得失，屢向兩位市長建言，極力主張以文化建設為美化台南市的前導。

　　他曾興奮的向筆者提起這個計畫：「我們需要一間美術館。在對外文化交流與觀摩上，外賓看不到我們台灣畫家的作品，我們總不能老是招待外賓到併用了廚房的畫室去參觀；對內，我們需要一間常設而固定的多用途美術館，提供畫家一個理想的展示場所，以便觀摩研究。理想中的美術館最好有四層樓：一、二樓是作品陳列室，三樓是對有志美術研究的台南市民開放的畫室，由南美會協助支援，四樓是美術資料文獻室，地下樓則作為藝文活動中心。至於建設經費問題，歷年來省府補助南美會的費用我都把它湊成一個整數存下來，可以作為部分費用。另外每一會員認捐一萬元及提供作品義賣，當然包括我所有作品在內；再有不足的話，我會想辦法去募集。只要市政府撥一塊地作為館址，這個構想總是會成功的。」

　　欣喜臺南市政府以實際行動籌備美術館的設立，前輩藝術家郭柏川美夢成真。

▎郭柏川風格的時代背景

　　西洋畫在台灣的發展歷史近百年，明顯而可見的活動始自當時所謂第一代前輩畫家及其師友。他們在早年引進西洋繪畫觀念與技法，就美術發展而言，凸顯其深刻的意涵，就個人藝業之精進研究而言，是十分努力的一代；就藝術表現而言，因個人際遇及所選擇的方向不一，而有所不同。

　　郭柏川這一代的西畫家是台灣畫壇的先驅者，早年的養成環境大致相同。當時的現實形勢，遊學東瀛是為畫家生涯之始，其後則競逐於公辦美展爭取社會的肯定。此一階段的社會運作模式，師承成為最大的奧援，因此早

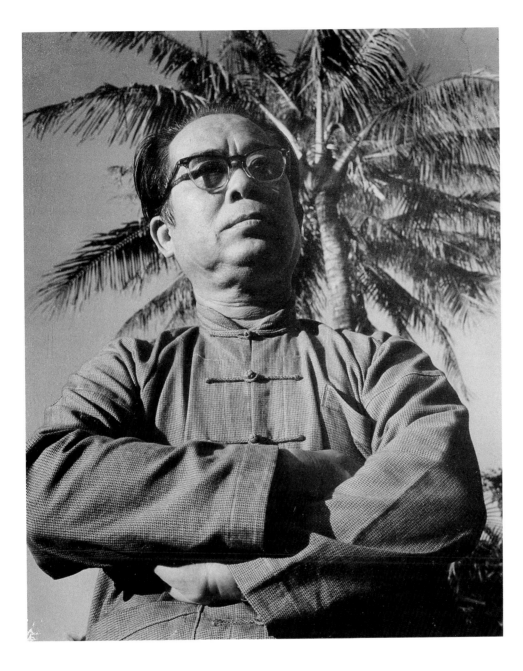

郭柏川六十歲時攝於寓所
後園

期作品受到師門之影響，自然是一個相當明顯的事實。這股深遠複雜的影響
力不僅見諸於作品，更使得這一代的畫家，對於作為一個美術工作者的觀念
和態度，透露著某種軌跡，一如師門所經歷的起伏。換句話說，就是身為東
方人在西洋繪畫的學習和發展所必須面對的問題：文化認同與文化融合。

　　近人每在提及東西合璧、中西體用之說時，總以為這一種劃時代的現
象，在日治時代的台灣畫壇並未發生，這一點應是有所斟酌才是。「台灣趣

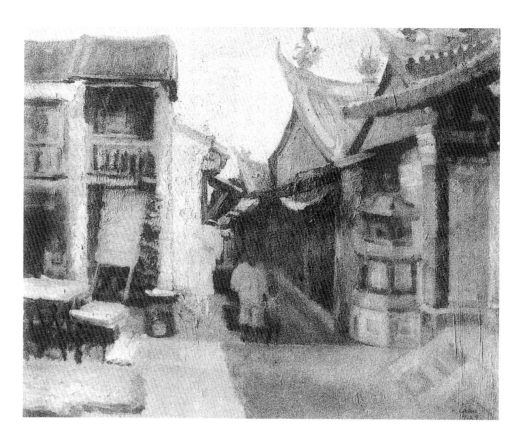

郭柏川　關帝廟前的橫町
台展第三屆參展作品
（見台展圖錄）

「味」也許帶有揶揄的語態，但證之當年「帝展」、「文展」、「台展」、「府展」等公辦美展中入選的台灣第一代西畫家們的作品，倒是不無道理。這股對於本土美的張揚，至少是一項藝術家的個人意識強調及藝術主題材料的主觀選擇。當然最直接的原因，是為了在公辦美展中嶄露頭角，台灣第一代西畫家取材本土的表現取向，是可上溯於日本師承的影響。

　　日本接受西洋繪畫所經歷的文化融合經驗，算得上是當時西洋畫與東方的某種匯合。關於這一段歷史，日本評論家高階秀爾在〈日本明治時代洋畫發展所反映的東西衝擊〉一文，討論西洋藝術在日本的發展起伏，論及一八六八年到一八八二年，日本政府徹底施行西化政策，設立工部美術學校，邀聘三位義大利美術教師傳輸西洋技術，一八八三年到一八九六年轉而尋求恢復日本傳統，支持日本傳統繪畫，期間並為恢復日本傳統而設立東京美術學校。日本這一時段反映東西衝擊的重要藝術家及其作品的調適，依師承門徑，應是對日治時代台灣畫家的取材表現有著某種程度的影響。

　　東西合璧、台灣趣味展現本土情懷，視覺化的表達樣式，在第一代的台灣畫家藝術生命上，就他們階段性的作品看來各有其豐妍。郭柏川、廖繼春、李梅樹、顏水龍等是較為顯著的例子。

　　台灣光復，斬斷第一代西畫家片面自日本師承的吸收。個人的際遇諸多不同，形成不同的表現樣式。光復初期的政治情勢適應，他們謹慎的將題材

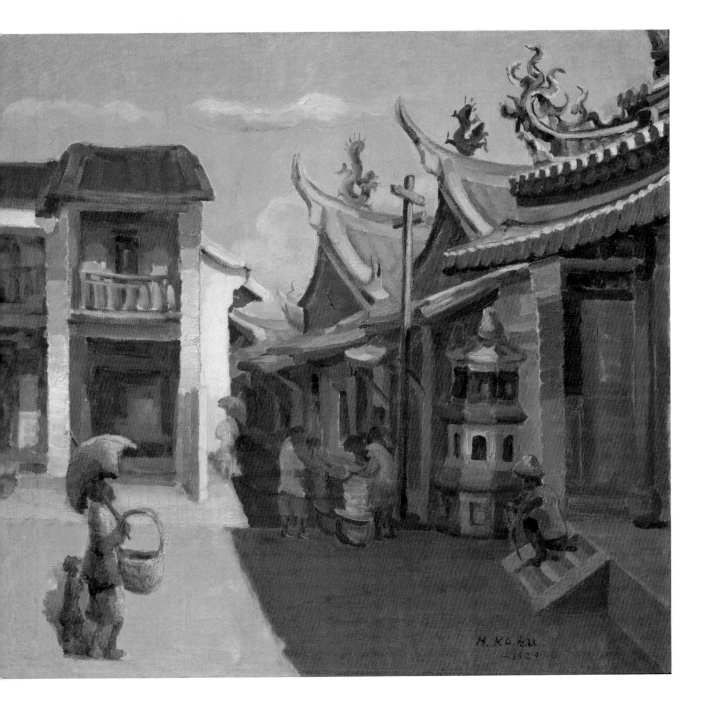

控制在靜物、人物、風景來創作，旁及其他題材的內容並不多見。顏水龍為有關單位將核能廢料移至蘭嶼乙事，表示藝術家之悲憫所作的〈蘭嶼之歌〉還是十分隱晦的事。

　　為了避開二二八事件及白色恐怖的陰影，藝術家自我約束的大形勢之下，使得第一代台灣西畫家較無大部頭的敍事畫及歷史畫。在意識上似乎側重純粹藝業精進的琢磨，於是「筆直而深入的路」似乎是一個可以安居自遣的空間。藝術家特別著墨於形、色、線的造型表現，誠如精研台灣美術發展的李欽賢所強調的：「徹底」。

　　台灣西畫表現的東西情懷裡，一股抽象的意涵是將「中學為體，西學為

郭柏川　祀典武廟
1929年　油彩畫布
94.5×88.3cm
臺南市美術館收藏提供，此畫與郭柏川台展第三屆入選作品的〈關帝廟前的橫町〉構圖頗為相似。

郭柏川　紫陽門　1961年
宣紙、油彩　38×29cm
郭柏川家屬捐贈
國立台灣美術館收藏

用的視覺化」。傳統筆墨的應用在台灣第一代西畫家或多或少地被注意，顯著的像郭柏川具體化以書寫為表現要素；較隱晦的如李梅樹堅持在完成作品後的簽名，必定以紅豆筆寫下一手得意好書法的署名，捨棄在當時具有時尚身分表徵的英文簽名。此舉對講究以簽名作構圖運用要素的台灣第一代畫家而言，不無深意。郭柏川則採「柏」字朱文印章樣式為簽名。

郭柏川
台南公園重道崇文坊
1964年
宣紙、油彩
38.5×43.5cm
郭柏川家屬捐贈
國立台灣美術館收藏

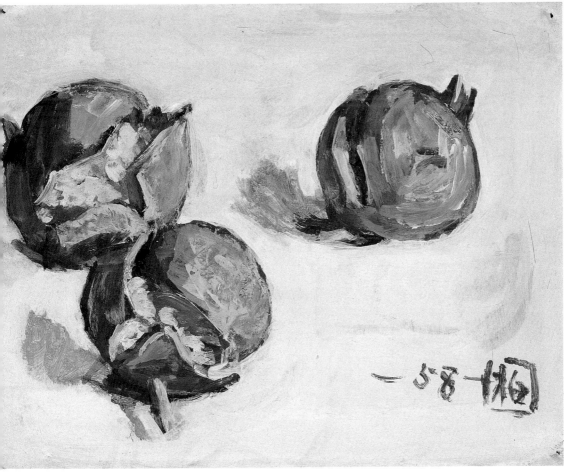

郭柏川
三只石榴
1969年
宣紙、油彩
17×22cm

3 王白淵，〈台灣美術運動
史〉，《台北文物季刊美術
運動專號》，台北：台北市
文獻委員會，1955.3，頁63。

一九四八年郭柏川返台個展邀請函上，黃朝琴、張我軍、游彌堅、何義、吳三連、陳逢源與黃及時等發起人的推薦文即強調「…他的畫兼備國畫的特長…」

王白淵於一九五五年《台北文物》季刊美術運動專號，〈台灣美術運動史〉一文評郭柏川畫風：

　　…其畫風重感覺，重書寫不重畫，寓繁於簡，變化多而極調和，另闢一新風格。[3]

郭柏川　台南街景
1949年　宣紙、油彩
42×33.5cm　私人收藏

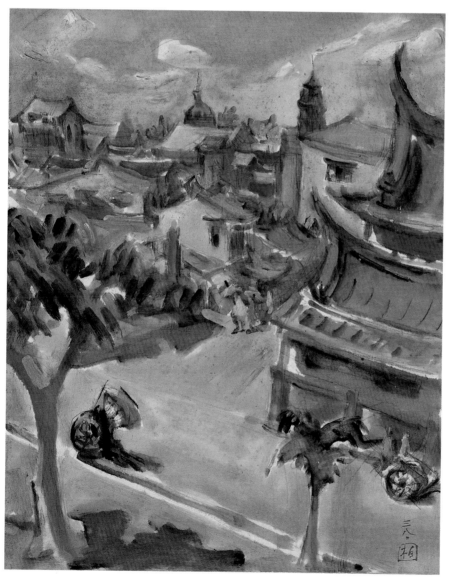

此說極為中肯，傳統書畫家嘗自落款云：作品寫於某年某時節等，「寫」一字道盡東西合璧情懷，對國人而言特別深刻。

近代以來，當代國際藝壇屢有源於傳統書法意象，且有傑出表現之名家，如漢斯・哈同（Hans Hartung, 1904-1989）、羅伯特・馬哲威爾（Robert Motherwell, 1915-1991）、弗蘭茲・克萊恩（Franz Kline, 1910-1961）等，這之間存在著些許的不同，涉及至為複雜的比對分析。換句簡單的話說，即是書法的結構性與書法的繪畫性之別；意即上述西方藝術家對漢字書法的應用，著重在結構、間架，甚至是如同篆

刻在布白上的掂量等
因素的強調或誇張，
以漢字結體之骨架為
抽象意念。郭柏川等
東方的藝術家對書法
的繪畫性表現，則藉
由透過松節油與宣紙
表現油畫顏料層等的
不同層次，以及前後
堆積形成不一樣效果
的畫質感，以奔放的
筆觸為血肉，表現主
觀的情感。繪畫性筆
墨元素，著重線條之
美，一如起承、轉
折、鈎斫、點、捺、
撇，講究筆的使轉韻
律及速度，以墨瀋染
浸潤澤而成。

郭柏川　烏來瀑布
1961年　宣紙、油彩
36.3×24.5cm
郭柏川家屬捐贈
國立台灣美術館收藏

　　書法入畫在傳統繪畫表現裡已有較肯定的意義。以書法作為東西合璧之
運用，是許多在台灣倡言為現代藝術探路的藝術家們的最愛之一。台灣畫壇
東西情懷環繞於此一理念之下，無論現實的老中青輩都各有所成。郭柏川在
這方面而言是一個顯著的標的。**4**

　　郭柏川「書法入畫，古意創新機」，自傳統資產中吸收書法用筆起伏、
使轉等傳統審美特質，將筆趣排比用於量體的立體性強調，轉化為西畫的視
覺表現元素，汲取傳統山水的古意氛圍，於寫生風景的創機造勢，融傳統於
創新，是東西合璧的實踐者；其獨特的樣式也反映在郭柏川的審美取捨與其
個人的品味。郭柏川樣式披露的是東方民族對線條的審美蘊藏，把握清澈精
純的強烈色質感，展現渾厚華滋的獨特風格。

4 郭柏川的手法借助淩屬明確
的線條來強調受光的亮處，使
線條除了輪廓之外，還有光的
詮釋。就線條的運用而言，郭
柏川的許多畫面空間，更是應
用線條向度，以及其交錯組合
所形成。因而傳統書法在他筆
下結合了西方三次元的空間表
現，結構嚴謹、交代清楚，顯
現強烈的立體感。綜觀郭柏川
線條的多元運用與表現，較之
並世同儕的油畫家來得更為豐
富。

Ⅲ•
郭柏川
作品欣賞及解析

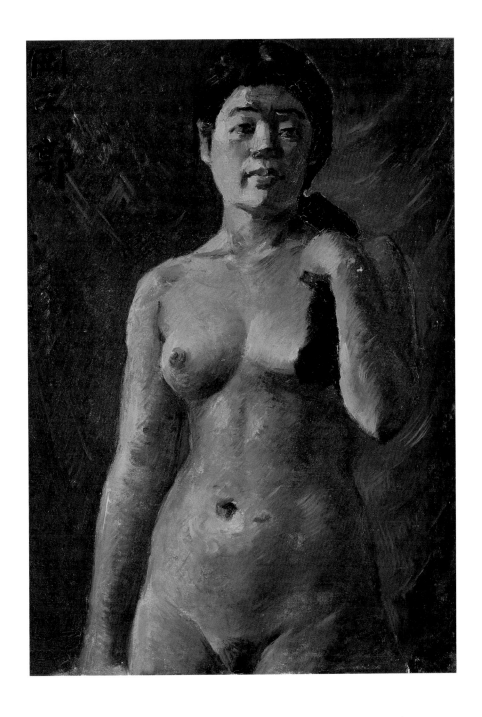

郭柏川　裸女習作B——學生時期（岡三）

1930年（？）　油彩畫布　73×53.5cm　私人收藏

　　畫作的左上角有「岡三 郭」的簽署。明暗面積對照堅實強烈，在背景襯托下，亮面光彩耀眼，筆觸粗獷中帶著細緻感。

　　此畫的構圖頗具特色；體毛和長髮呼應對照，畫面看來嚴謹有力。若隱若現的懸垂布紋背景，沖淡正面強調的嚴肅感。畫面筆觸如竹簽編織的包裹，整個模特兒的量體十分具有分量。明亮的受光部分採用厚塗的畫法，顏料層肌理豐實，更具厚重感。陰暗部分以咖啡色採透明畫法，在明暗對照強烈畫面，讓人不覺壅塞。

　　李梅樹與郭柏川受教於岡田三郎助約在同一段時日；同樣的構圖取景至模特兒襠部的裸女習作，亦見之於李梅樹學生時代的作品。其作品右上角同樣簽署「岡三・李梅樹」的字樣。

郭柏川　故宮

1939年　油彩畫布　53.5×65cm　私人收藏

　　郭柏川故宮系列作品中繪畫性最強的作品之一。寒色敷底，城樓居中連綴累進成一中軸，貫穿兩側宮牆。像在一個推倒平放的「串」字上，展開紫禁城恢宏開闊的氣勢；城樓下門洞的透白，由近而遠，前景清晰遠景綿密拉開深遠距離，使畫面形成吞吐流動的空間感。對稱兩旁的小殿，遠端拱出高聳入雲的深色宮殿樓台衝出地平線，由前而後黑白對照，形成一個醒目而刻意的構圖。故宮在郭柏川筆下更形繁華隆盛。

　　俯瞰故宮，京畿景觀華美如織，郭柏川所擅長的寒暖色交替運用及短筆觸手法，在此盡情發揮，道盡皇宮富麗繁華的盛景。因油彩薄塗，接近透明水彩的輕透感覺。正午時分，日光由上直下，建築物本身形成逆光的形影光景。

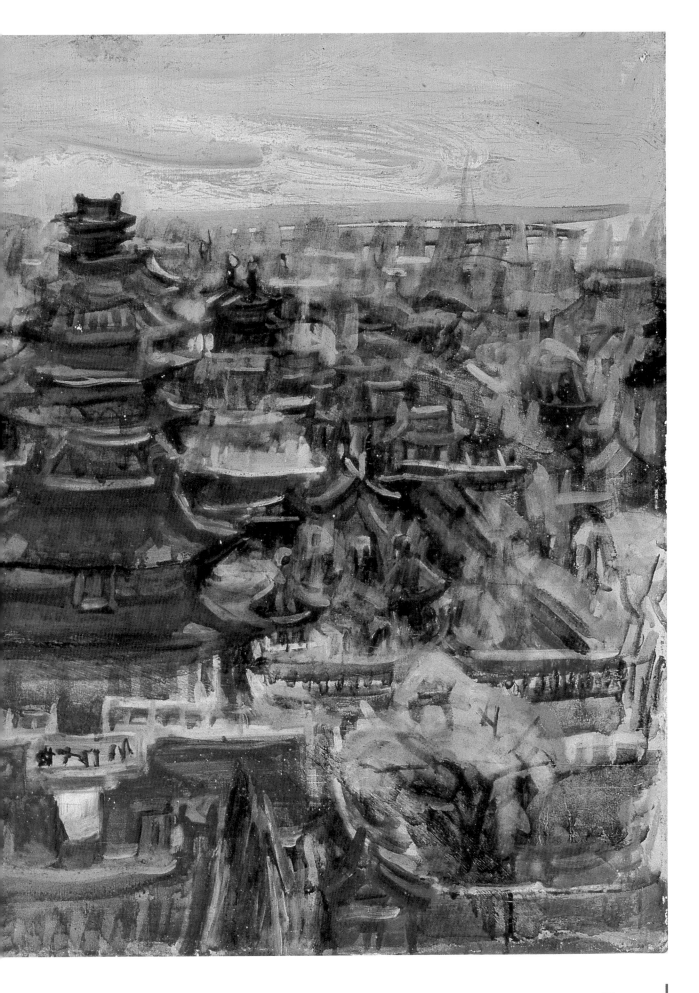

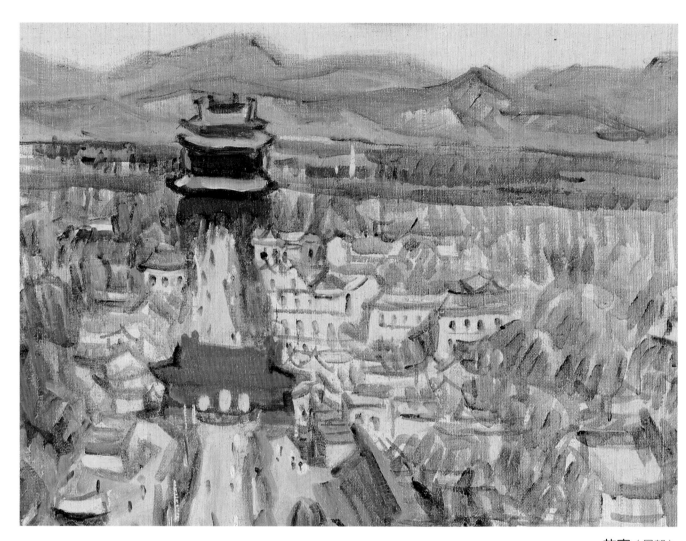

故宮（局部）

郭柏川　故宮（鐘鼓樓大街）

1946年　油彩畫布　91.3×72.8cm　國立台灣美術館收藏

　　郭柏川旅居北平十二年，皇城故宮是他重要作品系列之一。但他並未留下太多這一系列作品，傳世作品不多見。

　　現藏國立台灣美術館的〈故宮（鐘鼓樓大街）〉登高望遠，近大遠小，前景起於朱紅宮牆，逐次推移宮殿式建築，濃密的樹叢在透明薄塗短筆觸的環抱下，簇擁著輝煌富麗堂皇的宮殿建築，跨踞大道，連綴成一中軸線，予人宏偉壯麗的皇城氣派。

　　〈故宮（鐘鼓樓大街）〉通幅以透明薄塗短筆觸來充實，近景多重交疊並做不完全覆蓋，與朱牆黃琉璃瓦的寒暖對照十分強烈。建築物上擇要的細節勾勒，遠處的山稜線細長流暢，豐富畫面的線條多樣化。

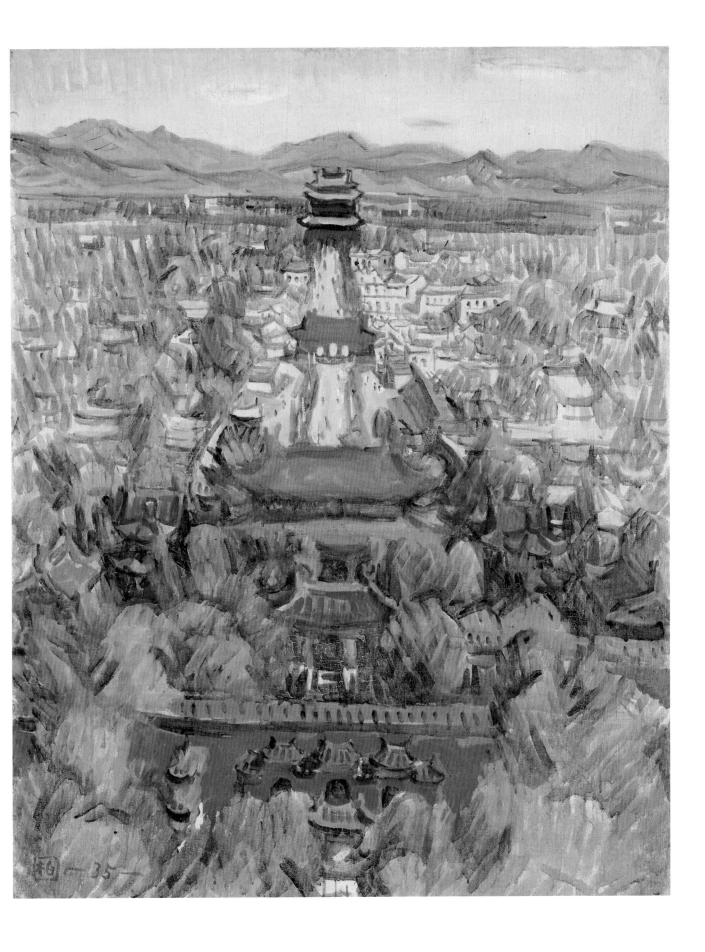

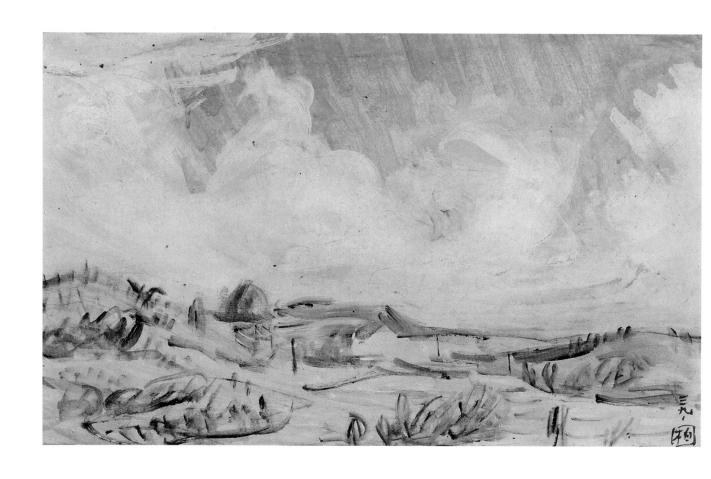

郭柏川 曠野（雲）

1950年 宣紙、油彩 25.5×41.5cm 郭柏川家屬捐贈 國立台灣美術館收藏

　　〈曠野（雲）〉是郭柏川風景作品中十分出色的代表作之一。風起雲湧，其間所營造的氣勢是開闊壯觀，雖無顯著的配置物可以倚重，但點染的筆畫中有著迅然疾轉之勢，宛如書寫筆下的行草筆意。

　　天空占有幾近三分之二的畫幅面積，透空處用筆在同一底色上一再多次排比，雖然筆觸分明，入木三分，因底色的支持而能自然融入。風雲、山嵐則使用揮掃的筆意，走筆兼及整體筆法的相互呼應。

　　整體構圖青天洞開，丘陵起伏線條縱橫呼應，形成天地環抱，氣勢自是不同於一般。

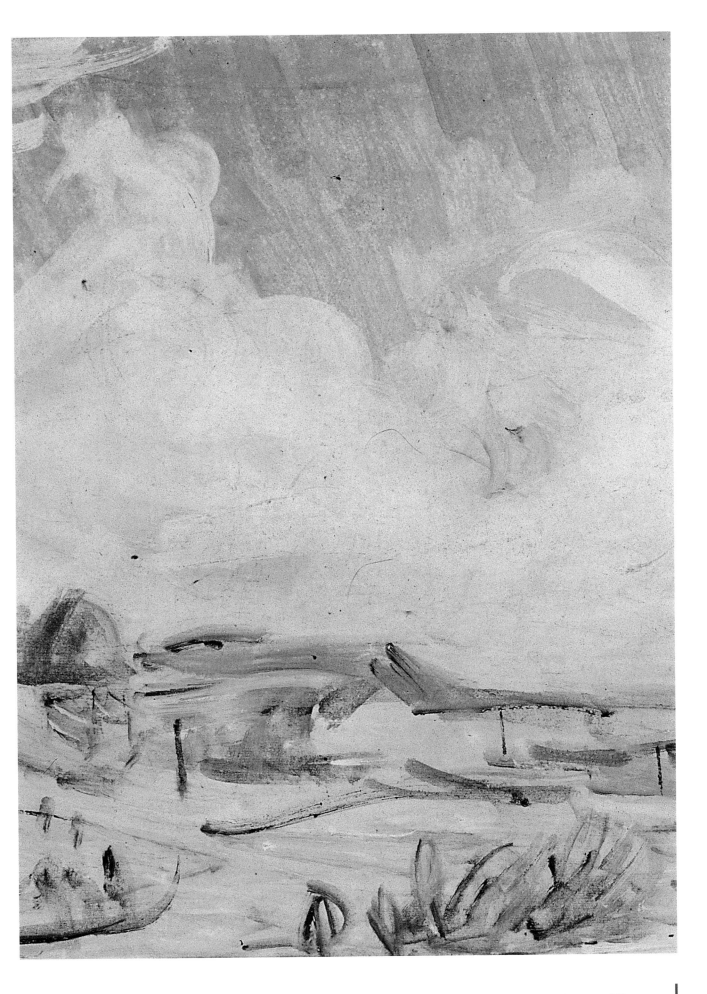

郭柏川　赤崁樓（一）

1952年　宣紙、油彩　32.5×39.5cm
郭柏川家屬捐贈　國立台灣美術館收藏

　　此作完成於一九五二年，所畫的基壇已不是
赤崁樓因而得名的紅磚台，而是水泥洋灰整造的
崁台。高壇上穩健的架構傳統建築風格的文昌閣
及海神廟。崁台前，南部亞熱帶的象徵植栽──
椰子樹半傾斜枝幹，頂著陽光灑落的影子；堅實
的建築在強烈的明暗對比下，氣勢更為雄壯。

　　天空部分單純的一律使用比紅磚瓦還要暗許
多的中明度高彩度的青色，綠琉璃細節增添畫面
的豐富內容，更凝聚曲折重現之韻緻，洋灰的明
確簡潔，紅瓦綠樹對照之下台南炫目的麗日豔陽
更耀眼鮮活。

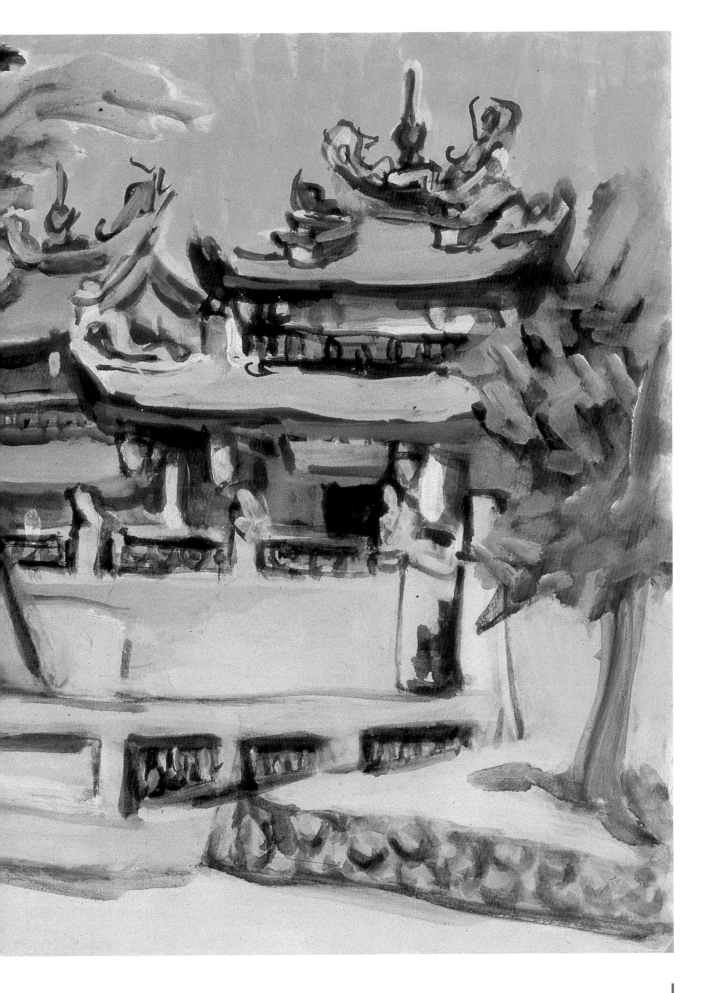

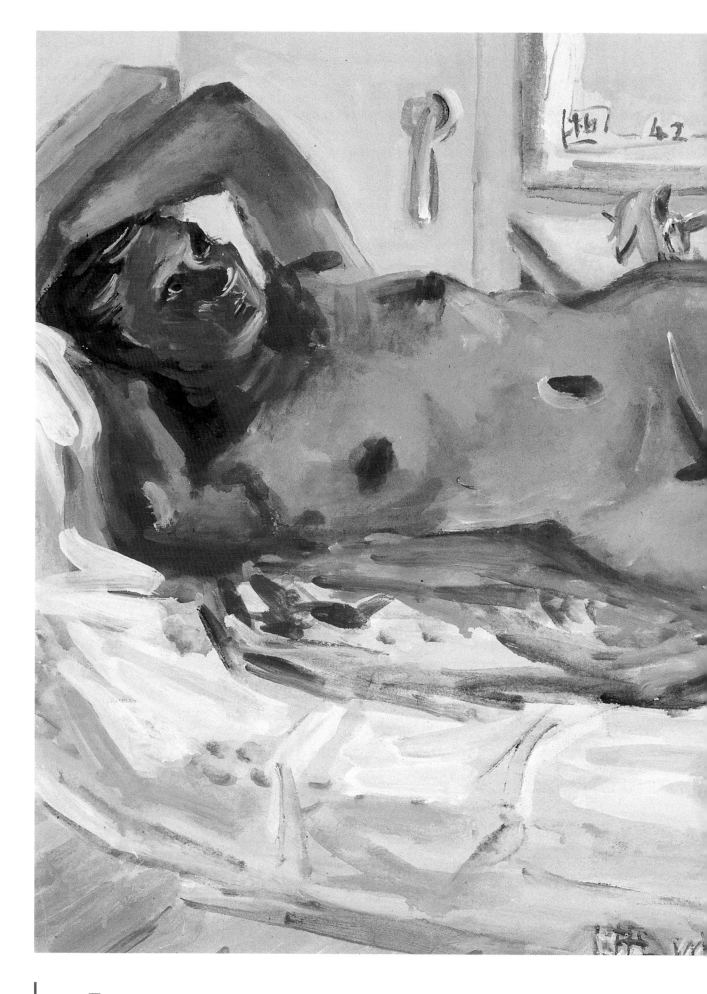

郭柏川　窗邊裸婦（二）

1953年　宣紙、油彩
43×56cm　私人收藏

　　橫陳的裸女，體格健碩，飽滿的膚色與白床單都有膨脹感。幾近全逆光的裸女伴同窗邊點景的小瓶花與簽名，使全作洋溢著官能氣氛。

　　逆光裸女本來就帶著幾分蠱惑神祕的官能情態，郭柏川拋棄外光畫法所習慣的幽暗用色，將深色滯重的咖啡色系提升轉為紅色系統，適度地摻入寒色作為收斂，成功的發展其獨特的人體色質感表現。粉紅泛青帶嫣紅紫的色質，正如同女性白皙的肉體初接觸空氣那一瞬間，微血管緊縮而浮現的含蓄與羞澀。乳房下方一抹泛紅的青紫，顯示其背光的結構位置，提示反光所致的現象。乳頭、肚臍眼及小腹與陰阜間的強調成就官能化特徵之美。

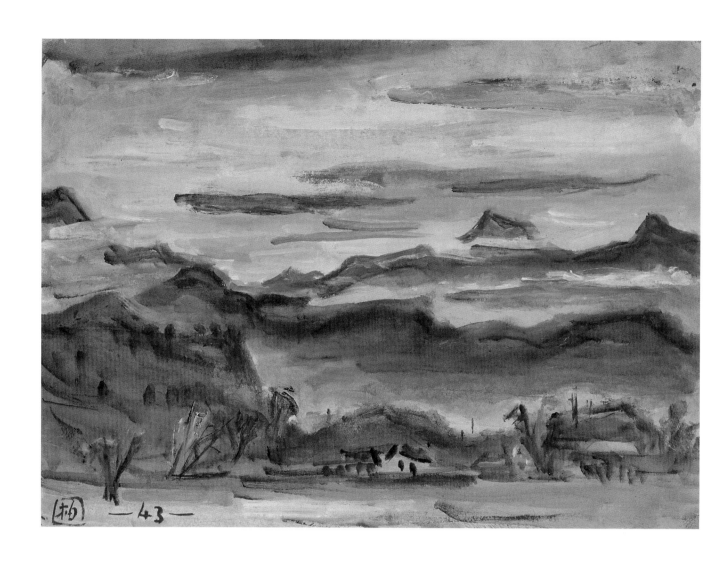

郭柏川 岫出層巒 又稱〈旗尾山的晨曦〉

1954年 宣紙、油彩 29×39.5cm 郭柏川家屬捐贈 國立台灣美術館收藏

　　郭柏川返台初期，曾於一九四八年做過環島寫生。進而以全島的風景來寫生，風景畫作為數不少，足跡遍及全台各地，恣意放肆的表現與揮灑，寫台灣的山水風景自成一格。

　　風景作品展現了郭柏川的最大變貌，他所表達的是大器磅礡的靈動。郭柏川畫遍台灣各地，台灣在他眼中幾乎無山不美，無水不秀。美麗寶島在他筆下，下筆向無定規，時濃時淡，隨感覺而變化，特別是渲染現象較強的作品，處處可見濃淡相互滲破的書寫線條，直指中國傳統山水的畫意。

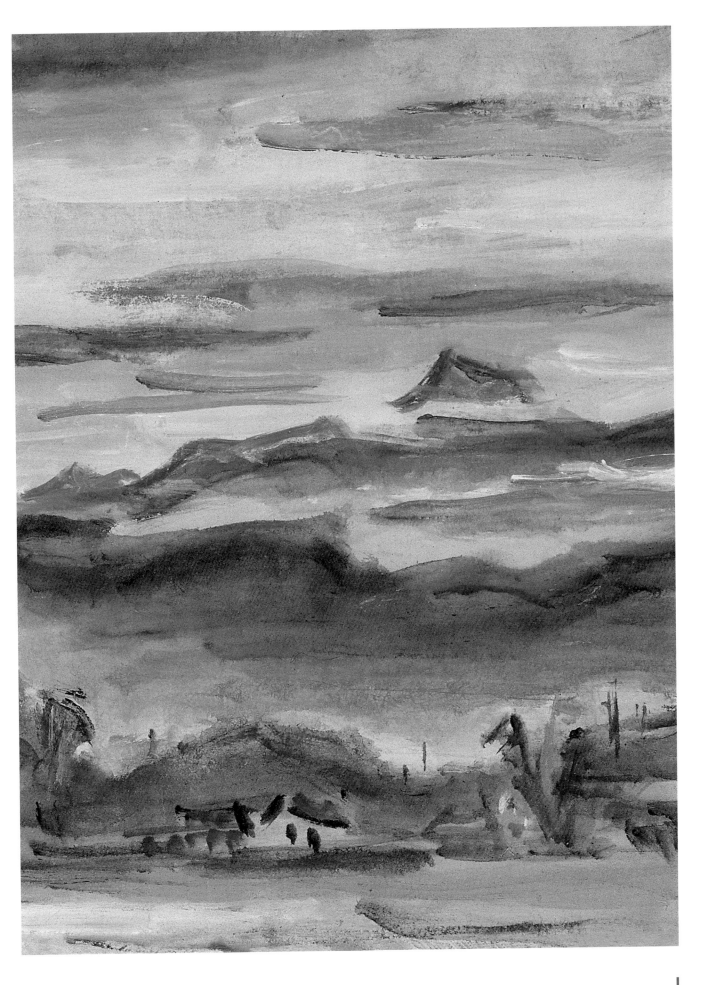

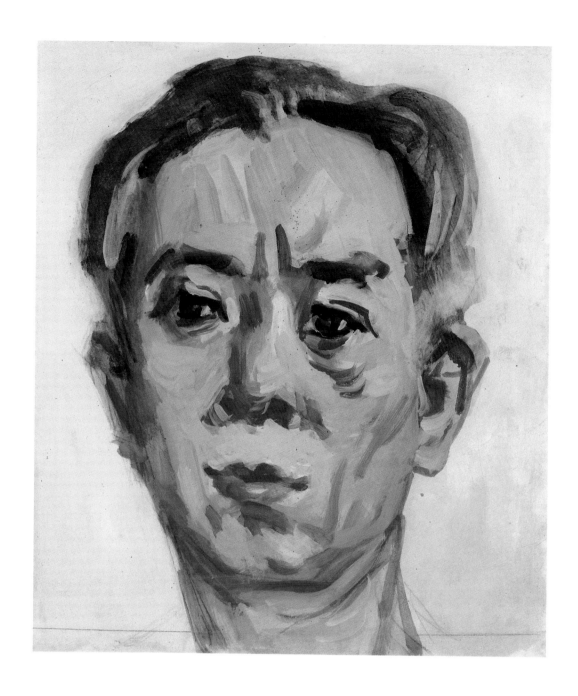

郭柏川　自畫像

1954年　宣紙、油彩　30×26.7cm　畫家家族收藏

　　畫人物頭像，郭柏川十分注重沿髮際、額頭、眉心、鼻樑、鼻翼、人中，嘴角，下巴、頸窩的中央軸線，取法各個部位不同向度之間的起承轉合。

　　循此一軸線，郭柏川蓄意將強烈的對比、激化的感覺匯聚於此，也因多元的組合變化萬千，相互牽引，像一個拆字謎般的造形遊戲。郭柏川樂此不疲，一系列的自畫像，盡是此一軸線的組織強調與簡約，富藏無盡的變化。

　　人像在篤定疾勁的筆觸與結構的契合下，泛紅的色彩不再令人側目，更成為郭柏川色質感的風格標幟般顯目而動人。

郭柏川　大成殿（台南孔廟）

1954年　宣紙、油彩　38×33cm　私人收藏（大成殿連作二；方形畫幅）

　　大成殿是此作的重心，郭柏川幾乎畫出大成殿的全部，經過再三漬染的大成殿顯得十分渾厚。在此基礎上，郭柏川在底色所勾勒的殿脊、燕尾、規帶、欅頭、飾物等益增中國宮殿建築的輝煌特色，而朱紅重彩替代了幽暗與陰影，使畫面更為生色醒目。

　　台階築成的平台上，大紅迴欄與重簷下省略細節表現的紅色，推演出同色系的層次感，也加重了大成殿的氣派與分量。

　　遠處天空上的雲彩在底色上輔以細筆，不同明度色線的勾勒，和主體大成殿的屋頂裝飾十分相配，予人有清朗高遠的氣氛。

　　此作與作於同一年（1954年）的〈台南孔廟大成殿〉（次頁圖）乍看雖是同一題材的近似同一角度的探討，但表現旨向的相異，所營造的不同氛圍，是郭柏川繪畫藝術中一個針對空間即氣勢經營探討的議題，也是每件作品有其特別意趣之所在的原因，意隨心轉，筆附意境而生。

郭柏川　台南孔廟大成殿

1954年　宣紙、油彩　33.5×23.5cm　私人收藏（大成殿連作一；直立畫幅）

　　台南孔廟是郭柏川喜愛的題材之一，他對以傳統建築入畫特別偏愛。中國式建築多見其風景畫中，特別是早期北平皇城的寫生作品，以及返台後台南的孔廟、赤崁樓。

　　古都台南的傳統建築除了廟宇外，較顯著仍有孔廟、赤崁樓等。這些建築的飛簷、馬背、瓦當、欅頭、朱紅大柱、最易寄託書寫點畫下之筆意。

　　此作前景的上、下及左方，三面畫出屋簷樑柱、地台。大成殿只畫出一半多一些與廡廊形成大於九十度之鈍角，著筆盡在大成殿的屋頂，畫出燕尾正吻、規帶、欅頭、神獸、重簷。紅、藍交互出現作為背光面的表現；開闊的中庭採冷暖色並置。由此處與天空的筆法上看，畫法上每每保留前次的痕跡，未做完全覆蓋；翹脊定位出建築的輪廓，使此作的表現重點轉向中庭對角線所指向的開闊空間；大筆塗抹的雲彩，調整出畫面的天際線，氣勢頗為壯麗。

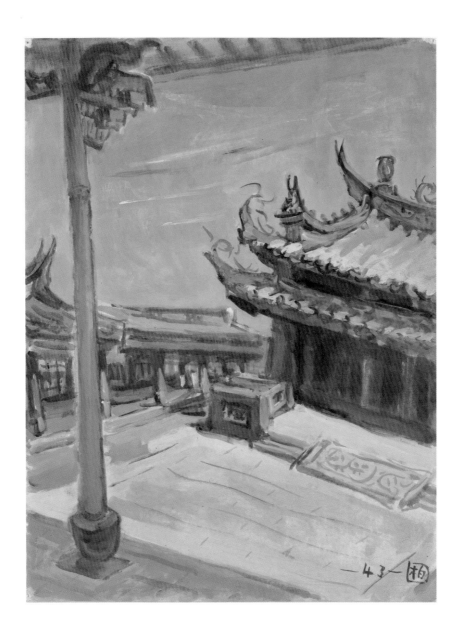

郭柏川　大成殿

1954年　宣紙、油彩　57.8×43.6cm　國立台灣美術館收藏（大成殿連作三；直立畫幅）

　　郭柏川畫過許多的台南孔廟、赤崁樓，單就一九五四年到一九六六年，十年間以孔廟為創作題材的作品甚多，是他所鍾愛的題材。但在不同的經營下，每一幅都是各自的挑戰與揮灑。

　　〈大成殿（大成殿連作三）〉、〈台南孔廟大成殿（大成殿連作一）〉和〈大成殿（台南孔廟）（大成殿連作二）〉同時作於一九五四年，同樣的取景點。本圖還是以門廊、屋簷、崁台及斜立柱為前景，偕同畫面右下角簽名落款章落點的崁台，擘建出一個菱形四邊形的廟埕。大成殿的殿脊與重簷，蓄意的排比應和，讓廟埕上的平行線形成一個並置的序列，加上降低的廡廊消失點指向夾角的力道，更增大成殿的架勢。晴空中挾白雲疾行到來的幾道細線，讓畫家優游畫幅中的每一條線條，筆畫的組織，郭柏川像線條建築師，創造更多變化的空間想像。

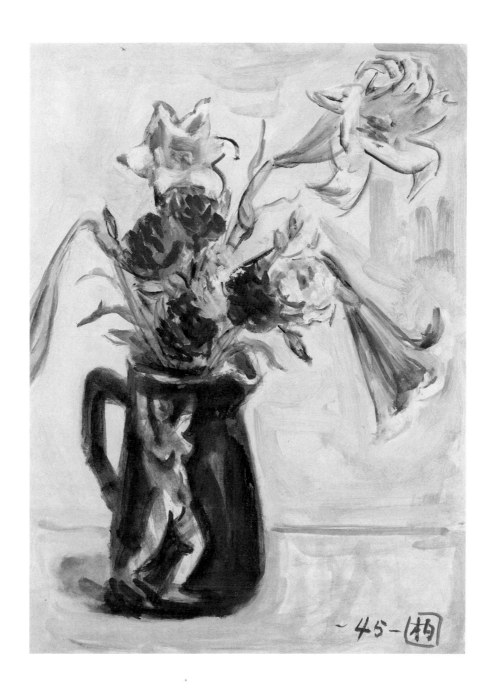

郭柏川 瓶花

1956年 宣紙、油彩 43×32.5cm 臺南市美術館收藏

　　郭柏川曾單獨畫過百合、玫瑰的瓶花作品，唯並插兩者的作品並不多；這幅少見的瓶花靜物畫，搭配兩種花材於一瓶器，百合花與薔薇合插在有把手的青花水瓶上，瓶肚白紋鏤畫著一個姿態狂野的裸女立像，恣意拉張的姿態與百合花的挺拔伸張有其異曲同工之妙。相較於百合的張放，紅白的薔薇在繁華熱鬧外還帶著幾分擁擠。

　　畫法上，百合花線條居多，薔薇則以點畫簇擁在一起為主。構圖上，也不再是郭柏川居中式的瓶花構圖。畫面上水瓶顯著的偏離中心點，最左邊的提柄沿著注口指向怒放的百合花。對於重視畫面力量動勢均衡的郭柏川而言，這是為要求表現出整體的均衡與變化。下垂的百合在強調色彩的氣氛與感應下，變為泛紅色調；乃至右邊桌面的水平線與款署都扮演著一項平衡分量的重要任務。

（局部）

（局部）

台南孔廟大成坊實景（王庭玫攝於2012年）

郭柏川　孔廟大成坊（二）

1957年　宣紙、油彩　45×57cm　私人收藏

―――――――――――――

　　整幅作品所表現的是密林濃蔭中的大成坊門樓。大成坊門與牆面自成一個雙十的構造，紮實地占有一個存在的空間。前景的老樹禿幹撐開高聳寬闊的遮天綠蔭，雖不見近景垂葉懸枝，但由地面上透空的陰影來看，具有強烈暗示性。株幹的根座高低位置結合大成坊門牆的落點，帶有深度的暗喻。縱使畫面乍看十分濃密錯雜，但空間感特別清朗空靈。

　　台南孔廟大成坊特色紅牆壁，在郭柏川大紅重彩的變化下，伴隨著幽暗的背光陰影處，莊嚴多彩。郭柏川賦予大成坊一股沉著昂揚的生氣。

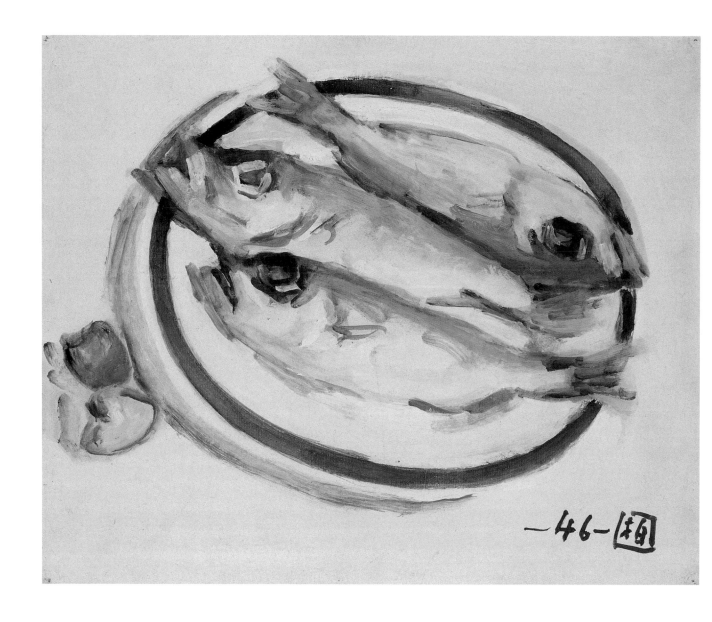

郭柏川　紅目鰱與蚌

1957年　宣紙、油彩　30×36.5cm　私人收藏

　　朱紅色的大目鰱魚肚上泛著銀白色的鱗片，與白色青花滾邊瓷盤濃厚而濕潤的色澤相互
融和，形成一種巧妙的冷暖色變化。背景一大片的留白，給人一種恬淡高雅而舒暢的感受。
圓形的青花盤線條內，分置著三點藍色剔透的魚眼珠，使得這張圖畫的安排更加穩定。盤子
左邊的蚌殼與右邊的簽名，形成一種相互呼應的配置。

　　盤中三條稍為重疊的大目鰱，以不確定的形線構成交互堆疊，敞開盤面的盛物空間。盤
緣的粉青色則暗示了盤皿的高度，也與帶著墨韻的群青色圈構成色彩的韻律；自成靜穆深
遠，恬靜迂緩的寧謐感。有此基礎，任令盤中紅魚複雜多樣的線條，筆觸搭配自成豐富的充
實感。

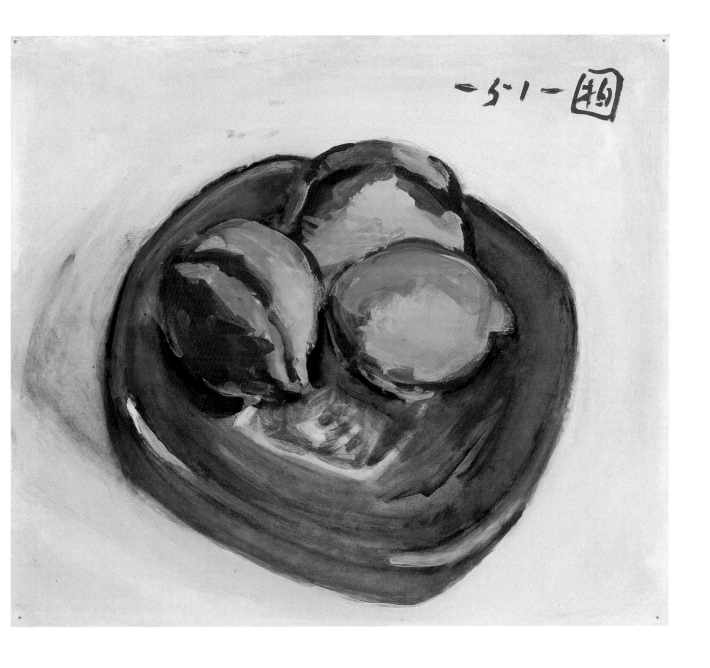

郭柏川　桃實

1962年　宣紙、油彩　28.5×33cm　郭柏川家屬捐贈　國立台灣美術館收藏

霽藍的厚陶盤皿，盛置三顆熟透的桃子，在郭柏川筆下成為色彩豐富，精彩耀眼的靜物題材。

郭柏川以透明薄塗的底色表現釉色的亮麗晶瑩，盤口緣與皿心的線紋使畫中有了清靈的空間來承裝豐熟的果物。左側以柔和的陰影烘襯冷色的盤具，也說明了盤緣的高度。

相對於冷色透明的陶皿，桃子以濃重的暖色系為主，受光面以強烈的輪廓勾挑出生動的情緻，幾經交疊揉搓的書寫筆意，正表現出桃子成熟時冷暖並浸的色質感。

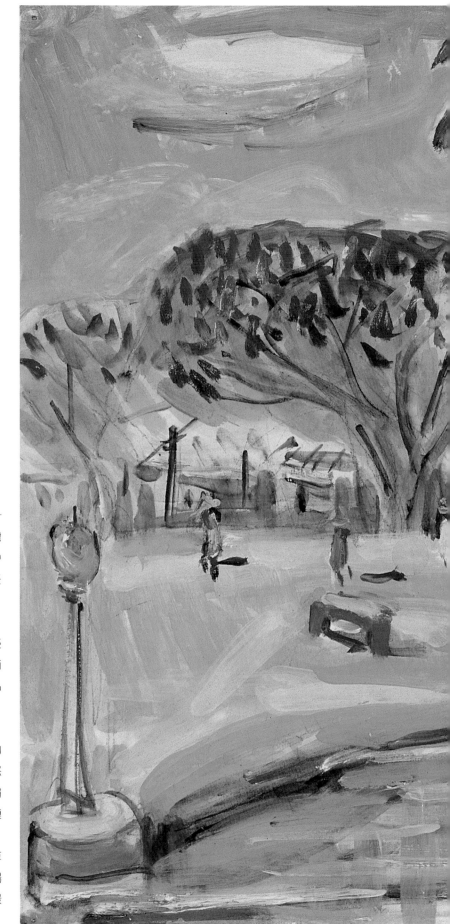

郭柏川　公園

1962年　宣紙、油彩
33×43.5cm　私人收藏

　　台南公園占地寬廣，為台灣
各大都市少見的市區公園。園中
花木扶疏，綠蔭處處。郭柏川任
教成功大學宿舍毗鄰台南公園，
留下不少寫生作品。

　　此作刻畫台南公園一景，盛
開的鳳凰木是五、六〇年代台南
府城的特色景觀，滋榮艷麗甚為
動人。

　　圖中生機蓬勃的榕樹華蓋，
凝聚為畫中的視覺焦點。高挺的
椰子樹作為區分後面一排紅花怒
放的鳳凰樹的媒介，使榕樹的霸
悍沈雄和鳳凰木的曲雅雍穆，連
綿蔚為府城傳神的一景。

　　地面上露出土皮的小徑，草
皮在濃蔭的映照下，泛發著艷陽
的眩光，行走中打著洋傘的點景
人物使畫面更充實寬敞。

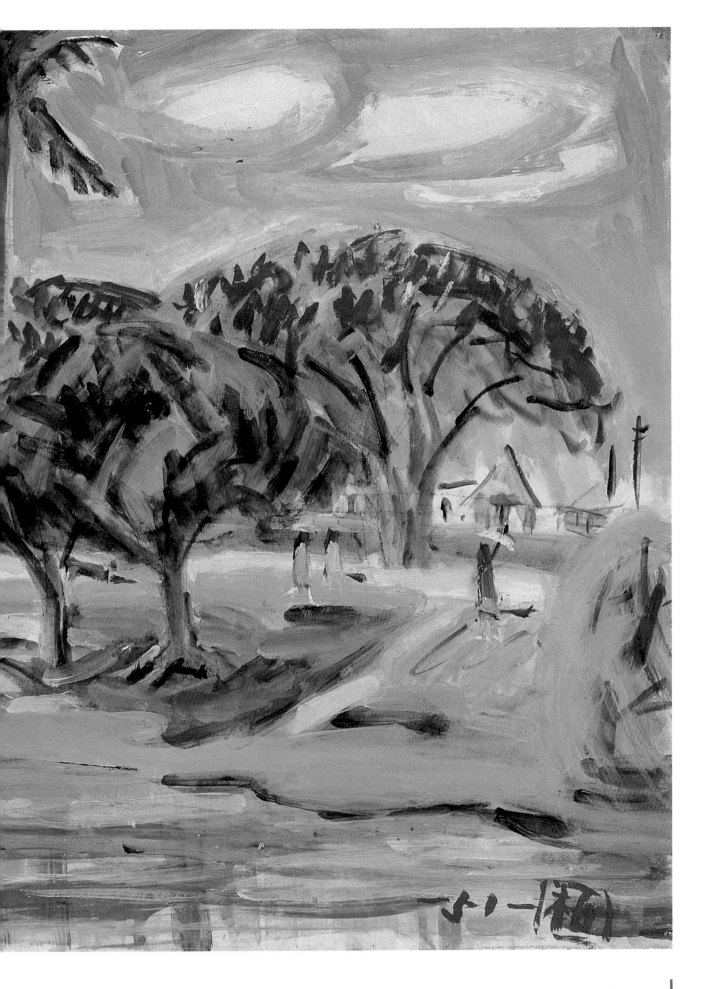

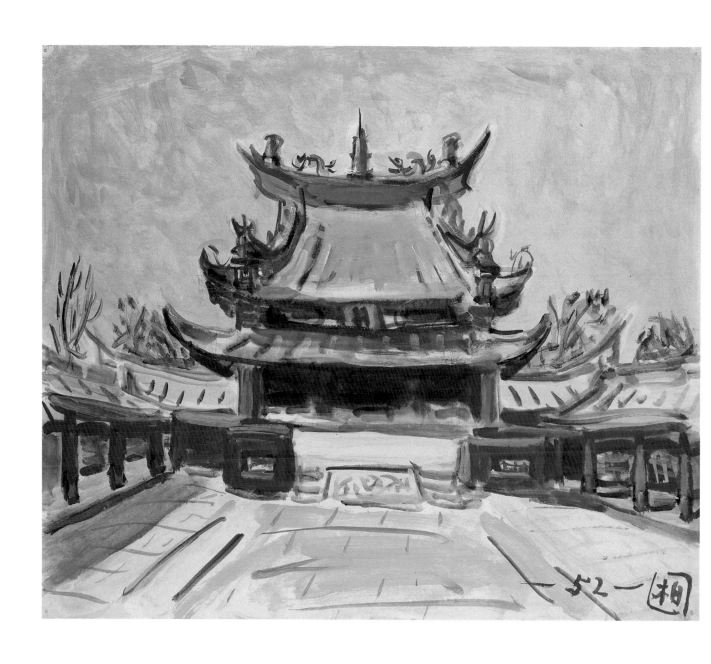

郭柏川　台南孔廟大成殿

1963年　宣紙、油彩　44.5×37.5cm　郭柏川家屬捐贈　國立台灣美術館收藏

　　全景以居中的大成殿為主，敞開前景正面環抱；兩側廡廊分列左右，構圖四平八穩。此作避開各種借景，直指大成殿，建築物立面不受光，大成殿體量被特別強調，讓它大器的矗立於廟埕台基，氣度恢宏。兩側廡廊刻意在對稱中求其不對稱；感性的伸展一個可以容納、烘襯大成殿的開闊空間。

　　大成殿的屋脊上各式的裝飾物，以及背後的樹木線條，使轉成為高密度的細節；對照著殿脊立面，重檐下蓄意敷設的朱紅色大塊面與廟埕中鋪設的石磚界面，迅疾隨意的線條相映成趣。

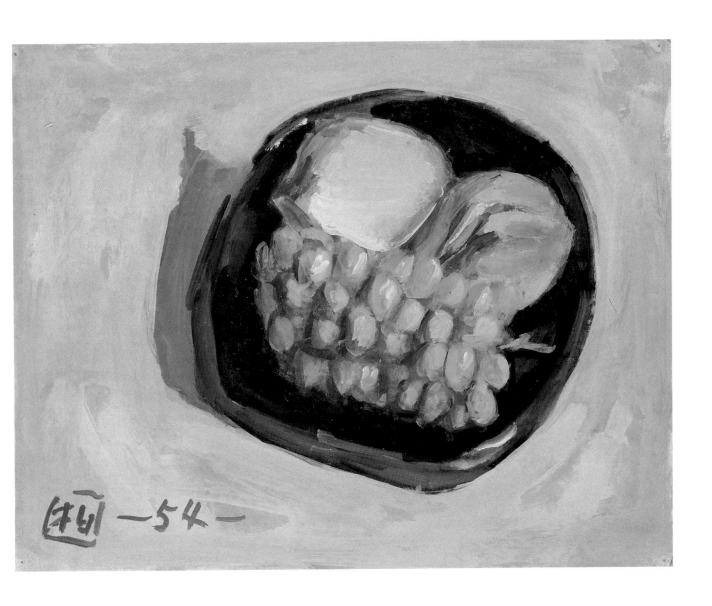

郭柏川　桃子與葡萄

1965年　宣紙、油彩　25×31.5cm　私人收藏

　　此作用線極少，經過多次整合調理，煥發出貼切的色質感，逐次把習慣性的書寫筆意收斂融溶而成。

　　整體構成是偏右及右上的姿態，通常他的靜物蔬果是採居中（或明顯的在對角線上）構圖為多。此作大膽挪移，在借助盛器的側影、印章型的簽署，以及刻意留下的粉綠色大筆觸來平抑、營造整體均衡的動勢。脆皮葡萄與帶纖細絨毛的桃子經由多次的塗畫積染，每次不完全覆蓋的色彩層次，累積了厚實的色彩質感。盤皿內的深色，應整體畫面的需要及色質的講究，襯以如此深暗濃重的用色。

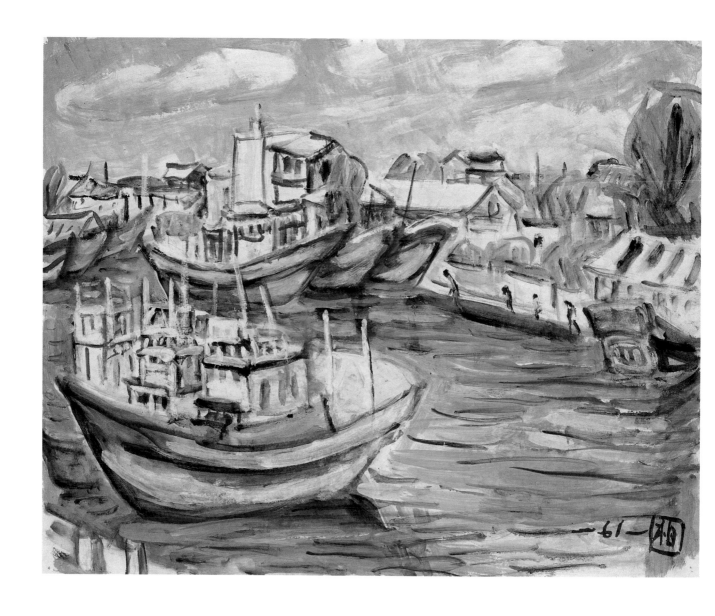

郭柏川　運河連作（一）

1972年　宣紙、油彩　34×42.5cm　私人收藏

───────────────────────────────

　　台南運河的擁擠是老台南人記憶中習以為常的景象，豐、福、利、滿的船名雖俗，但標舉古城繁華榮盛的舊歲月。

　　〈運河連作（一）〉畫的是台南老運河臨海路往安平的一段；從遠景的簡略筆意看，顯然郭柏川留意的是漁船隨著波浪顛動的力量與船隻的排比之美。

　　運河上泊停的漁船取向與排比，規畫出畫面的趣味，一如郭柏川畫魚時所喜於有意的布置主客間相互牽引聯繫的關係。沿岸建築街廓採點景筆法，配襯漁船上複雜的艙板燈桅，河岸上疾走的點景人物加重了大型噸位漁船的分量暗示。

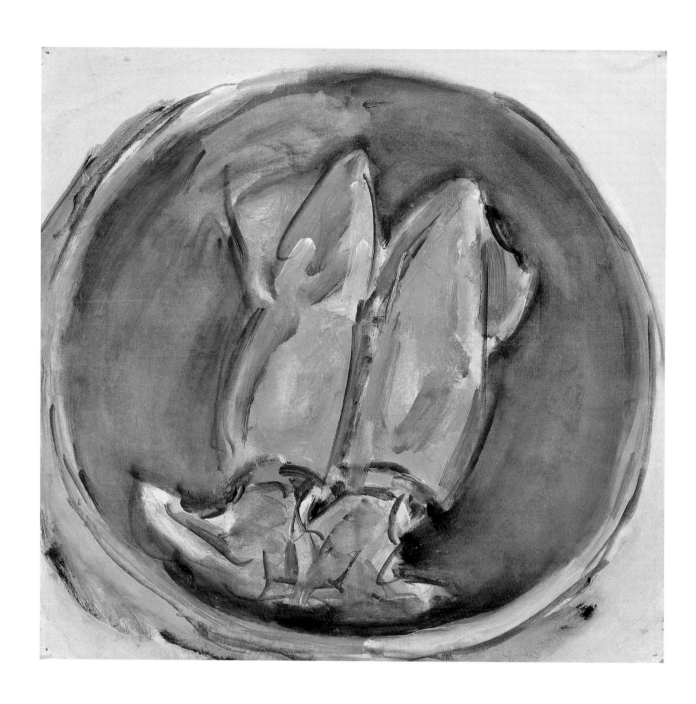

郭柏川　墨魚（小卷）

1973年　宣紙、油彩　25×26.5cm　畫家家族收藏（畫家最後遺作）

　　〈墨魚（小卷）〉是郭柏川最後遺作，畫面上並無簽名。未完成的畫面已然有其完整和諧的一致性。

　　松節油化開的油彩浸入紙的肌理中，有暈染的漫漶感，十分柔和。郭柏川獨特的色質感，通常也築基於這沁透的底色。在底色上把握物體結構，稍事勾畫，對象物的量體瞬即浮現。色質感得自一再的揉合與後續用筆色澤的交融，渾厚華滋有一定程度的色彩融和層次，逐次累積與不完全覆蓋的交疊所致，當然最根本的還必須是畫家對色彩的感動與美的掌握。

　　發青白色澤的色彩表現海鮮帶水的潤澤，作為體積陰暗部的泛紅色彩，則透出一股血水腥羶。小墨魚的足部依傍著大碗的深度面傾斜而往前縮，畫家筆勢隨著碗的口沿包抄而下，畫面上浮現出盛裝物品的深邃感與空間。

郭柏川生平大事記

1901	・七月二十一日出生於台南市打棕街兩個月喪父。
1910	・就讀於台南第二公學校（今立人國小）。
1915	・考入國語學校師範本部。
1921	・自台灣總督府台北師範學校師範部本科畢業，回台南第二公學校任教。
1926	・辭教職赴日遊學，進入私人畫室習畫。
1927	・作品〈蕭王廟遠眺〉入選第一屆台展。
1928	・考入東京美術學校西洋畫科。參加赤島社。參加日本光風會第十五屆展出。
1929	・就讀東京上野美術學校。作品〈關帝廟前的橫町〉入選第三屆台展。並參加日本槐樹社展及光風會第十六屆展出。
1930	・作品〈杭州風景〉入選第四屆台展。
1933	・自東京上野美術學校畢業。留日續研究素描及色彩。
1937	・前往中國大陸，居北平及赴東北旅行寫生。
1938	・擔任國立北平師範大學和國立北平藝專教職。與黃賓虹等國畫家交往甚篤。
1939	・在北平中山公園舉行第一次畫展。
1940	・因與日籍教師不合而辭去教職。迎娶朱婉華為妻。
1941	・於北平成立「新興美術會」，每年開畫展。
1942	・任私立京華美術學校教授兼訓導主任，日籍畫家梅原龍三郎數度訪北平，偕同寫生。
1944	・嘗試以紙張作油畫，繼而創造宣紙作畫成功。
1945	・於上海國際飯店舉行畫展。抗戰勝利後任教北平國立師範大學第七分班教授。
1947	・因黑熱病辭去教職，入北平中和醫院療養。
1948	・自天津返台，九月於台北中山堂舉行返台個展，展出四十幅作品。並環島旅行寫生。
1949	・定居台南。在台南市議會禮堂舉行返鄉畫展。
1950	・應邀至省立工學院建築工程系（今成大建築系）任教。

1952	·六月十四日，與謝國鏞、張炳堂、沈哲哉等人組成「台南美術研究會」（南美會）並擔任會長。
1953	·主辦第一屆南美展於台南二信禮堂。三月在台南安平路創設美術研究所，培植美術後進。八月與劉啟祥、顏水龍、張啟華等人發起「南部美術展覽會」（南部展），首展於十一月二十日在高雄華南銀行舉行。
1954	·受聘為全國教員美展審查委員。南美會主辦第二屆「南部美術展覽會」。
1955	·受聘第十三屆全省美展西畫部審查委員。參展第三屆「南部美術展覽會」。
1956	·參展第四屆「南部美術展覽會」。
1957	·因車禍入院療養。
1958	·由南美會、台南國際扶輪社、台南社教館舉辦回鄉第二次個展。前往綠島、蘭嶼寫生。
1959	·連任南美會會長。
1960	·於國立歷史博物館舉行六十歲回顧展，展出內容從東京藝大美校二年級至一九六〇年作品百幅。
1961	·主持民族英雄鄭成功開台三百年紀念美展，展出〈烏山頭〉、〈旗山〉等作品。
1962	·主持第十屆南美展，並作首次南北巡迴展。
1963	·參加成大教授團完成〈日月潭〉、〈關仔嶺〉等作品。
1964	·三女郭為美考進西班牙國立聖喬治高等美術學院。
1965	·梅原龍三郎推薦返母校東京藝大任客座教授，因關節炎未能成行。
1966	·獲得中國畫學會第三屆金爵獎，並舉行作品展。
1967	·致力於靜物畫，以魚類、花卉等室內作品居多。
1968	·長子郭為漢赴德深造。為爭取南美會美術館建地奔忙。
1969	·創作上開始用濃烈飽和的色彩為背景。完成〈紅葡萄〉、〈石榴與盤〉等多幅作品。
1970	·率領南美會會員巡迴台東展出。
1971	·完成〈裸婦連作〉及〈大目魚〉等作品。
1972	·自美術教育崗位上退休。任第六屆全國美展審查委員。
1973	·因病入台南醫院，最後畫的作品是〈墨魚〉。
1974	·一月二十三日去世，享年七十五歲。

● 郭柏川參加「台展」展品名稱列表

郭柏川	蕭王廟遠眺	台展第一屆	
郭柏川	關帝廟前的橫町	台展第三屆	
郭柏川	杭州風景	台展第四屆	

▍參考書目

專書：

· 朱婉華，《柏川與我》，台南：著者出版。1980。

· 黃才郎，〈精煉而美麗的感情──論郭柏川的生平與繪畫藝術〉，《台灣美術家全集第10卷──郭柏川》，台北：藝術家出版社，1993。

· 李欽賢，《氣質‧獨造‧郭柏川》，台北：雄獅圖書股份有限公司，1997。

· Paul Zucker. *Styles in Painting: A Comparative Study*. New York: Dover Publications, Inc. 1963.

· Siegfreid Wichmann. *Japonisme: The Japanese Influence on Western Art since 1858*. London: Thames and Hudson Ltd. 1985.

論文、期刊：

· 黃才郎，〈書法入西畫，古意創新機──台灣畫壇近代代表樣式之一，郭柏川傳統與創新的實踐〉，「探討我國近代美術演變及發展」藝術研討會論文，澎湖：澎湖縣立文化中心，1991。

· 高階秀爾著，楊明鍔譯，〈日本明治時代洋化發展所反映的東西衝擊〉，《現代美術》，台北市立美術館刊第21期，1988，頁50-55。

· 黃才郎，《郭柏川──美術家專輯（十二）》，《雄獅美術》，110期，1980，頁47-79。

· 王白淵，〈台灣美術運動史〉，《台北文物季刊美術運動專號》，台北：台北市文獻委員會，1955，頁63。

國家圖書館出版品預行編目資料

郭柏川〈鳳凰城──台南一景〉／黃才郎 著
-- 初版 -- 臺南市：臺南市政府，2012〔民101〕
64面：21×29.7公分 --（歷史‧榮光‧名作系列）

ISBN 978-986-03-1922-4（平裝）

1.郭柏川　2.藝術家　3.臺灣傳記

909.933　　　　　　　　　　　　101003666

美 術 家 傳 記 叢 書 ▌ 歷 史 ‧ 榮 光 ‧ 名 作 系 列

郭柏川〈鳳凰城──台南一景〉 黃才郎／著

發 行 人｜賴清德
出 版 者｜臺南市政府
地　　址｜70801臺南市安平區永華路二段6號
電　　話｜（06）269-2864
傳　　真｜（06）289-7842
編輯顧問｜王秀雄、林柏亭、陳伯銘、陳重光、陳輝東、陳壽彝、黃天橫、郭為美、楊惠郎、
　　　　　　廖述文、蔡國偉、潘岳雄、蕭瓊瑞、薛國斌、顏美里（依筆畫序）
編輯委員｜陳輝東（召集人）、吳炫三、林曼麗、陳國寧、曾旭正、傅朝卿、蕭瓊瑞（依筆畫序）
審　　訂｜葉澤山
執　　行｜周雅菁、陳修程、郭淑玲、沈明芬、曾靜怡
贊助單位｜財團法人台南市文化基金會

總 編 輯｜何政廣
編輯製作｜藝術家出版社
主　　編｜王庭玫
執行編輯｜謝汝萱、吳礽喻、鄧聿檠
美術編輯｜柯美麗、曾小芬、王孝媺、張紓嘉
地　　址｜台北市重慶南路一段147號6樓
電　　話｜（02）2371-9692～3
傳　　真｜（02）2331-7096
劃撥帳號｜藝術家出版社 50035145

總 經 銷｜時報文化出版企業股份有限公司
　　　　　　｜地址：新北市中和區連成路134巷16號
　　　　　　｜電話：（02）2306-6842

南部區域代理｜台南市西門路一段223巷10弄26號
　　　　　　　｜電話：（06）261-7268
　　　　　　　｜傳真：（06）263-7698

印　　刷｜欣佑彩色製版印刷股份有限公司
初　　版｜中華民國101年4月
定　　價｜新臺幣250元

ISBN 978-986-03-1922-4